世界名畫家全集　何政廣主編

巴斯奇亞 J.-M. Basquiat

何政廣◉主編　　吳礽喻◉撰文

藝術家出版社

世界名畫家全集

引領流行的藝術家

巴斯奇亞

J.-M. Basquiat

何政廣◉主編
吳礽喻◉撰文

藝術家出版社

目　錄

JEAN MICHEL BASQUIAT

前　言

巴斯奇亞是當代美術史上一位非常傳奇性的畫家，他的繪畫在近年國際藝術拍賣市場，屢創高價，成為令人注目的人物。他的畫作在全美國及世界重要美術館展出，獲得絕大的成功。

於布魯克林出生，尚‧米榭‧巴斯奇亞（Jean－Michel Basquiat 1960-1988）是1980年代於紐約崛起的年輕藝術家，當時的藝術圈、音樂界歡迎新的風格與創作，他的朋友凱斯‧哈林也成了這個風潮的其中佼佼者。

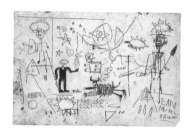

巴斯奇亞的父親是海地人，母親是波多黎各人，他如密碼般的塗鴉式詩句在曼哈頓及蘇活街頭出現時，引起了注目與騷動。巴斯奇亞是一位自學的藝術家，從70年代至80年代在紐約的生活體驗，決定了他作品入骨攻擊的性格。在1980年代，他開始正式地在畫布上創作，圖式化的人像顏面與身體線描，風格常讓人想起未經琢磨的街頭塗鴉，或是「原始藝術」在岩牆洞窟裡留下的記號。而這樣的風格又因為他在作品中融入了像是從街頭取材的物件，而變得更富有趣味及變化。例如在〈月亮公園（LNAPRK）〉這幅作品中曝露在外，用麻繩或釘子固定的畫布支架。

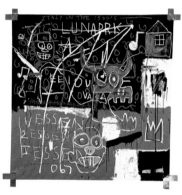

巴斯奇亞的作品內容常提及藝術史的篇章，他也通曉殖民主義、種族主義等問題，他愛好的非裔美籍爵士音樂家、運動健將也常出現在畫作中。他在繪畫與書寫間轉換的創作方式，將這些不同的主題流暢地結合，如他所說「像是筆觸般地」用文字畫畫。

〈月亮公園〉這幅畫作不像其他巴斯奇亞同期作品那樣地有政治色彩。這件作品在一次的義大利之旅後所做，名稱所指是米蘭的一個遊樂園，也碰巧是二十世紀初紐約康尼島上唯一一座遊樂園的名稱。畫面的上半部，一隻簡化的鬥牛犬位於「Vaca」這個字旁，其意為西班牙文的「牛」。另一字「Mountain Maple」（山之楓葉）出現在下半部，被紅色的顏料覆蓋，而在鬥牛犬下方的白色塊面則出現了一片楓葉葉子。在上方「義大利於1500年代」的字樣代表了文藝復興的開始，可能取材自一本藝術史書籍，而參考書籍是巴斯奇亞創作時常使用的手法。在下半部右方的皇冠是巴斯奇亞的簽名，經常出現在作品當中，也是他從街頭塗鴉時期就使用的「個人標誌」。

當被問到作品的主題為何時，巴斯奇亞答覆道：「國王，英雄與街頭。」也正是這樣的自信，表現在他充滿生命力的大型創作當中，吸引人探究他作品中的每個元素，拼湊推敲出這一傳奇人物的面貌。

巴斯奇亞
無題　1981
油性筆於紙上
101.6×152.4cm
紐約現代美術館藏
（上圖）

巴斯奇亞
月亮公園　1982
油彩蠟筆畫布
複合媒材
186.7×183.5cm
美國惠特尼美術館藏
（下圖）

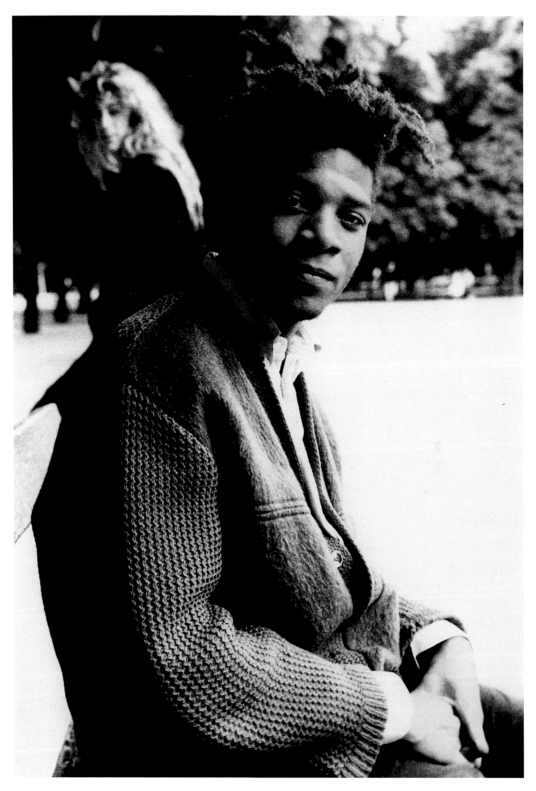

巴斯奇亞與女友珍妮弗‧古德（Jennifer Goode），攝於巴黎1985年　©Michael Halsband

引領流行的藝術家——
80年代紐約藝壇奇葩巴斯奇亞

　　尚‧米榭‧巴斯奇亞（Jean-Michel Basquiat）在世時就有著搖滾巨星般的身價，80年代初期，他年僅二十歲時便在紐約藝壇獲得成功，成為傳奇。他從一位在蘇活區與東村區留下了神祕、機智字句的街頭塗鴉者，成為了橫掃蘇黎世、紐約、東京和洛杉磯各大藝壇的巨星。

　　他在藝術的領域裡力爭上游，雖備受賞識，但隨著作品價格飆漲到令人難以想像的地步，藝術市場的機制也變得愈加殘忍，許多關於他「高傲」、「自大」的誤解也接踵而至，巴斯奇亞受自我懷疑之苦，並在狂妄自大和無法克服的羞怯間搖擺不定，最終被消磨殆盡，在1988年8月12日死於用藥過度，年僅二十七歲。短短八年的職業創作生涯內，累積了大量的作品，這些作品和他的一生成為80年代藝壇中，種種特殊現象的重要範例。

　　巴斯奇亞活躍的80年代，在現在看來仍是不尋常的，以紐約為商業中心的藝術界好像會無止境地成長。受惠於80年代健壯的經濟，新的藝術創作者帶著點「後現代主義」式的邏輯，創作出了大量新奇的物件和藝術作品。他們創造了自己理想的「藝術世界」，希望以不假手策展人與藝術仲介的方式，達到和大眾互動的目的。但藝術仲介仍抓緊機會，和一些他們認為有前瞻性的草

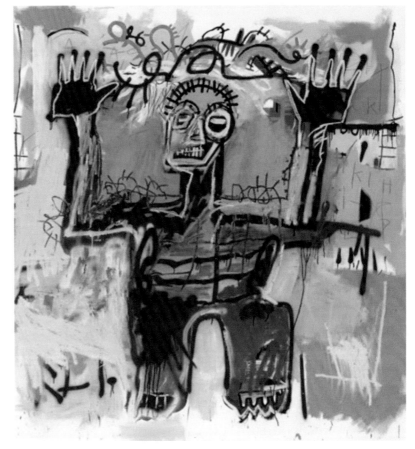

巴斯奇亞
無題 1981
壓克力、油彩蠟筆與
噴畫於畫布
199.5×182.9cm
耶路撒冷以色列博物
館藏
2007年蘇富比拍賣
1460萬美元售出

根藝術家合作，藝術屢屢成為新聞話題，市場高調地將注意力集
中在新的藝術潮流上，甚至吸引了更多的收藏家，年輕藝術家在
展覽中作品全數售罄，每個拍賣會上都傳出驚人的銷售成績，成
為特殊現象。

　　巴斯奇亞是這個特異年代中的關鍵藝術家，他馬上就被認
定為是一位可以喚起新精神的創造者。他的作品在80年代就受到
廣泛的喜愛，從他的第一個展覽，一直到今日。在他二十五歲之
前，他的名字就為北美洲、歐洲、日本的當代藝術界所熟知，至
今仍是80年代崛起的藝術家之中，識別度最高的其中一位。今
日，他的作品因為銷售佳績、真偽辨識所引發的糾紛、或是被雅
盜偷竊等原因仍持續在媒體上出現。

圖見10、11頁

　　巴斯奇亞的作品也時常在拍賣場出現，1982年的〈拳擊手〉
以1352萬美元於2008年佳士得拍賣會售出；1981年的〈無題〉於

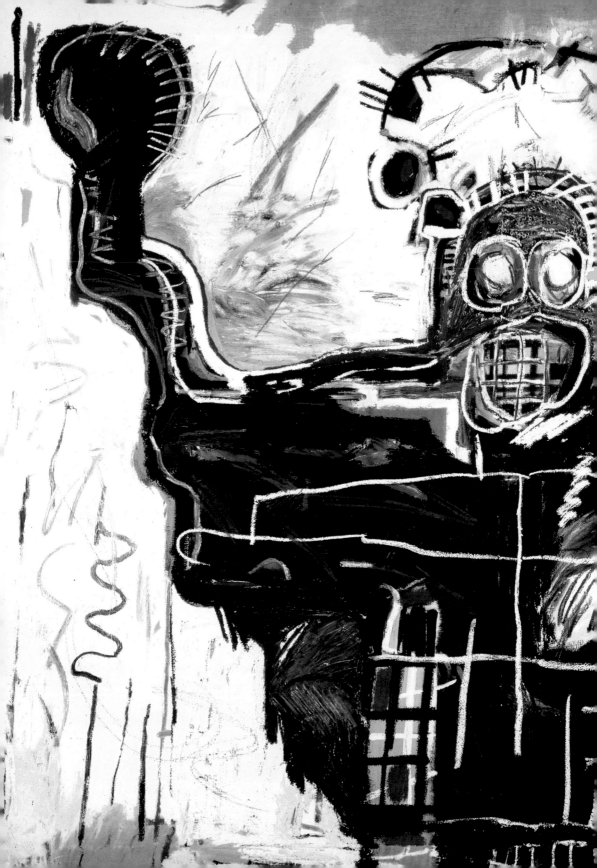

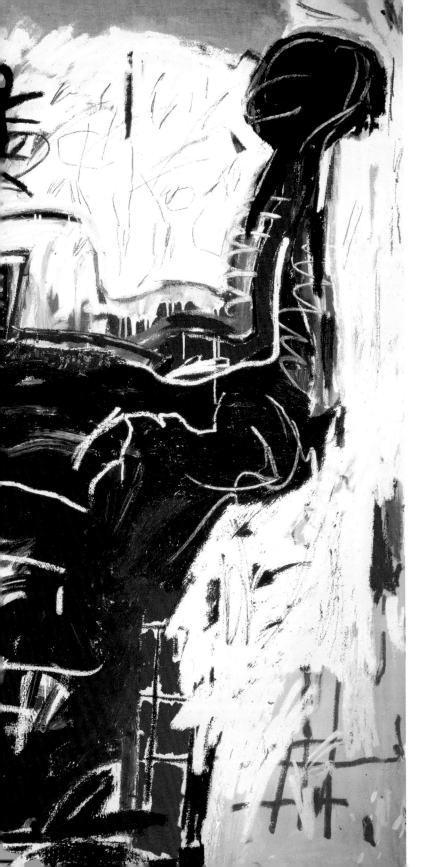

巴斯奇亞
無題（拳擊手） 1982
壓克力、油彩蠟筆於亞麻
布193×239cm　私人收藏
© 2010, ProLitteris, Zurich
2008年佳士得拍賣1352萬
美元售出

2007年紐約蘇富比以1460萬美元的天價售出，是至今巴斯奇亞在拍賣場上最高的銷售紀錄。

　　巴斯奇亞的作品為何重要？在色彩、構圖、風格特色上，他不只是一個優秀的畫家，創造了新的視覺藝術風格，常將油畫與素描、圖像與文字合而為一。他也常將不同的資訊雜在一幅畫中，而這些資訊來由廣泛，對應了他對於歷史、媒體和日常生活的反思與解讀。

　　他的繪畫手法也對應了當代文化：讓人聯想到嘻哈音樂，音樂素材取樣、混音、刮擦唱盤等手法，還有在網路世代發展下，所有資訊互相聯結，新一代創作者以剪貼的方式取材並創造新圖像。巴斯奇亞嘗試了這些手法，創造的作品不止在視覺上強而有力、吸引人，並且同時充滿了實質意義和內容。這是為何他的作品至今仍如此具有力量，有些畫作像是煙火般在眼前綻放，但同時涵蓋了一層接著一層的含義。

　　「如果巴斯奇亞還活著，今年他將會滿五十歲。」在2010年，策展人山姆‧凱勒（Sam Keller）從私人藏家及公共美術館網羅了超過一百六十件巴斯奇亞的雕塑和畫作，於瑞士貝勒美術館（Fondation Beyeler）舉辦了一場隆重的巴斯奇亞回顧展。

　　製片人薩瑪‧戴維斯（Tarma Davis）也在2010年推出了巴斯奇亞的記錄片〈光彩奪目的孩子〉，將累積多年的訪談加入了新的觀點，重新呈現了他如何超脫世俗、以藝術追尋自我實現。繼1996年施拿柏爾（Julian Schnabel）所執導、以巴斯奇亞為主題的劇情片後，巴斯奇亞又重返大銀幕，再次成為被探討的主題。

藝術成為生活風格

　　尚‧米榭‧巴斯奇亞曾是創意殿堂中最耀眼的一顆新星，他的作品由重要的藝術仲介經手，包括了瑪莉‧布恩（Mary Boone）、賴瑞‧高古軒（Larry Gagosian）和布魯諾‧比休伯格（Bruno Bischofberger）等人，但他沒等到藝術成就達到最耀眼的

詹姆斯・凡德茲（James VanDerZee）1982年為巴斯奇亞所拍攝的作品，1989年首次出版，
Donna Mussenden VanDerZee收藏。

時候，光芒就突然地熄滅了。

巴斯奇亞成名的迅速、年輕早逝和他生命的熱度……都使他成為被塑造成傳奇的最佳對象。他的過世是一個時代性的警惕，但巴斯奇亞所造成的熱潮，無法簡單的以天才或是一種文化現象一語帶過。

「被大社會環境排除在外，才能成就一位藝術家的傳奇性嗎？」藝術史學家艾默林（Leonhard Emmerling）提出質疑，他認為這是自十八世紀就有的浪漫主義想法，過去認為，一位藝術家是因為他在心理上不穩定、在社交上受限，所以他受驅使而表現創作，但最後結果導致他成為一名悲慘失敗者。

這樣一個悲劇性的劇本，不只被套用在解讀巴斯奇亞身上——梵谷在一生中都沒有受到該有的賞識，所以他在1890年7月27日用一把槍對準心臟，套法國詩人亞陶（Antonin Artaud）的話「被社會自刎」，結束了自己的生命。同樣的情節也發生在帕洛克（Jackson Pollock）身上，自1937年因為酗酒問題所以需要接受心理治療，在1956年車禍身亡。烈士般的悲劇式結局一再重演。

艾默林認為這樣的解讀有所侷限，他認為要了解巴斯奇亞的作品，不能只落入浪漫主義式的窠臼。因為不只巴斯奇亞本身著迷於這樣的悲劇，除了需要研究畫作中所固有的價值之外，更需要納入另一種觀點，巴斯奇亞造成的熱潮也因為那個時代的獨特性，所以回顧1980年代早期藝壇的狀況也是必要的。

80年代藝術市場邁向前所未有的榮景，購買藝術品蔚為風尚，藝術也成了投資品，就像股票一樣。薩奇（Charles Saatchi）是80年代開始購買藝術品的收藏家中最著名的一位，他現在仍握有權力主導藝術家在市場發展的動向。

美國社會富裕的菁英階層不滿於扮演傳統資助美術館的角色，認為這只是為大眾服務的慈善行為，並發現有必要在周末去拜訪時尚的畫廊、參加開幕酒會，以及到藝術家工作室中認識作品的創作者才跟得上潮流。

藝術成了生活風格的一部分。收藏家常會買下任何被吹捧為「至高無上」的最新藝術作品。突然，收藏家需要在等待名單上

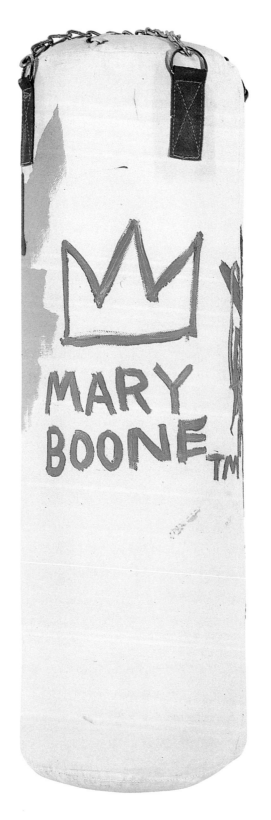

巴斯奇亞
無題（瑪莉・布恩）
1984-1985
壓克力於沙袋上
直徑38cm×高117cm
Enrico Navarra收藏

才能預購如費雪（Eric Fischl）、施拿柏爾和凱斯‧哈林（Keith Haring）等新繪畫新秀的一件作品。

這造成了奇怪的現象，藝術家開始依照供需法則來創造他們的作品。很快地，這個模式對藝術家的創作生涯造成了劇烈的傷害。過去畫廊將一位藝術家最好的作品送進美術館為目標，但現在畫廊以不顧一切的銷售、販賣為最高宗旨。許多藝術家生涯中最重要的作品常被私人藏家買下後，過了兩、三年後又重新的出現在市場上，但藝術品的價格水漲船高，已經沒有任何美術館有能力買下。

在普普藝術的質問與越界下，高文化和大眾文化之間的區別漸漸模糊，甚至是互相穿透。雖然藝術界與音樂工業已經在1960年代開始有所連結，但1980年代更進一步地促成了藝術、音樂和俱樂部三者前所未有的組合。對想要成為紐約社交生活一份子的富翁，或是暴發戶們——爛泥（Mudd Club）、場域（Area）、守護神（The Palladium）、五十七（Club 57）等搖滾俱樂部是著名的會面地點。

連結高文化及大眾文化幾乎都是安迪‧沃荷一個人的功勞，他自由地在藝術與名流間搖擺，扮演了仲介的吃重角色。菁英文化以及一般的日常生活曾像是兩個不同的世界一樣，他打破了藩籬，直到兩者幾乎沒有差別為止：想要安迪‧沃荷為自己畫肖像的人，無論是收藏家彼得‧路德維希（Peter Ludwig）、足球員貝肯鮑爾（Franz Beckenbauer）或是夜裡無名的變性美人，接受或不接受這樣的委託，他都採取中立的態度。身為一名出版者，沃荷首創了相當具時尚質感的娛樂雜誌《訪談》（Interview）。這所有的創舉使沃荷為1980年至今的藝術發展史鋪路——使時尚、設計、藝術與名人魅力結合成為趨勢。

藝術界的景氣蓬勃，也因為一群新的畫廊擁有人，他們控制了宣傳藝術的方式，因此也訂下了價格炒作的方式和遊戲規則。例如：擔任巴斯奇亞兩年藝術經理人的瑪莉‧布恩，她熟知如何運用媒體，讓大眾討論她的畫廊以及她經手的藝術家。

突然間，雜誌封面及新聞頭版不再只是演藝圈的天下，也包

巴斯奇亞
布魯諾在阿彭策爾　1982
壓克力、油彩蠟筆　以木條做支架的畫布上　139.5×139.5cm
蘇黎世，比休柏格藏

括了藝術圈名流。這些新聞中常會看到瑞士收藏家，布魯諾・比休伯格的身影，他同時經手安迪・沃荷作品的交易，也曾短暫的擁有巴斯奇亞作品獨家的銷售權力。

每個月，他搭乘超音速噴射機來到紐約，開始了瘋狂的採買行程，從藝廊及藝術家工作室買下前所未有的大量藝術品。他的一位助理曾目睹他經手百萬美元現金，在一天之內就將新買進的藝術品轉手賣給了另一個人，所得的利潤再次用來購買藝術品。但只為能在下一個機會中將它出售，比休伯格讓藝術品的價格飆漲，創下無法置信的高價。

藝術已經不再是彬彬有禮、紳士般的生意，或是像畫商康維勒（Daniel-Henry Kahnweiler）及馬諦斯時期那樣，需要以創意輔佐，加上藝術運動作為背景。藝術仲介成了最重要的、喜於提供媒體話題的巨星，而且他／她的生意計畫是決定當代藝術方向的首要因素。

街頭塗鴉變身藝術市場新寵兒

1970年代在美國，主導現代藝術市場的是普普藝術，李奇登斯坦（Roy Lichtenstein）、克萊斯・歐登柏格（Claes Oldenburg）、勞生柏（Robert Rauschenberg）和安迪・沃荷等藝術家，觀念藝術與極簡主義藝術也在這個時期崛起。

到了80年代，美國博物館界對新創意和運動風潮的敏銳度逐漸退化，這個工作慢慢地由藝廊取而代之。或許大眾已經厭倦了安德勒（Carl Andre）難解的地磚拼圖、賈德（Donald Judd）工業化的盒形裝置藝術、勒維特（Sol LeWitt）以數學精心計算下的雕塑作品，還有史帖拉（Frank Stella）作品中刻意規避任何的含義的創作手法；當時歐洲也正興起一波文藝復興，新一代藝術家挑戰「繪畫已死」的想法，所以藝廊經營者期望在歐洲找到答案。

在義大利，山德羅・奇亞（Sandro Chia）、克雷蒙特（Francesco Clemente）、恩佐・古奇（Enzo Cucchi）、帕拉迪諾

（Mimmo Paladino）引領著超前衛（Trans-Avantgarde）藝術運動。

巴塞利茨（Georg Baselitz）、印門朵夫（Jörg Immendorff）、呂佩茨（Markus Lüpertz）、潘克（A. R. Penck）和薩洛美（Salomé）在德國興起「新野獸派」。在他們的幫助下，「新表現主義」以及具像式的繪畫又再次地流行起來。

年輕的歐洲藝術家以充滿情感的圖像，回應理性的觀念藝術和冷酷的極簡主義繪畫，不怕表達浪漫的世界觀，並坦承德國表現主義對他們直接的影響。伯爾克（Sigmar Polke）和李希特（Gerhard Richter）不顧當時「繪畫是中產階級、是脫離社會議題」的評論，搶先以繪畫為媒材引領新的潮流。

而美國藝壇希望與歐洲潮流接軌，巴斯奇亞的繪畫或許正是他們長久以來期盼看見的美國繪畫新潮流的具體呈現。

欣欣向榮的藝術市場引來更多人投入畫廊產業，許多經營者抱持著熱情，但對藝術卻沒有深刻的了解。1980年代，在蘇活區旁的東村，曾短暫地成為激進行動者和藝文活動的心臟地帶，及收藏家朝聖之地。

在酒廠的東邊，這股潮流直接與塗鴉藝術的行銷連結。塗鴉並不只是從布朗克斯來的黑人青少年憤怒地在地鐵車廂與牆上

巴斯奇亞
和平鴿 1983
壓克力、油彩蠟筆、
影印紙拼貼雙聯畫
繪於以木條做支架的
畫布上
183×366cm
Arthur與Jeanne Cohen
收藏

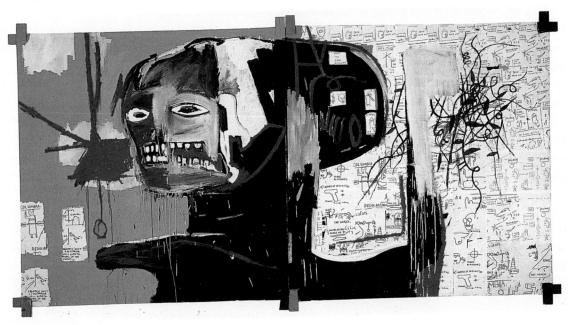

寫自己的名子，純粹表達他們孤離與貧窮。相反的，在現實生活中，塗鴉現象是不分種族及階層的。如果必須將塗鴉歸類為某一特定社會階層的舉動，那只能說第三世界來的第二代移民較為普遍，他們的父母親大部分屬於中下階層。

當巴斯奇亞在1978年以薩莫為名開始塗鴉，在牆上留下記號的無政府主義式運動早已過了它的巔峰期，並且準備好往畫廊及藝術市場邁進。沙佛（Kenny Scharf）、布萊斯威特（Fred Braithwaite）、奎諾尼斯（Lee Quinones）和瑞姆萊茲（Rammellzee）已經不再是被警察追逐的年輕混混，而是頗有名望的藝術家了。

在1980年代期間，「為藝術而藝術」的想法逐漸過時，藝術品以價格論高低成為不爭的事實。藝術作品與宣傳手法變得一樣重要，像是海報與藝術家自己的照片，如果能挑起情感與視覺神經，則和藝術品本身一樣有力。

巴斯奇亞從塗鴉起家，他會將在街上撿拾來的物件、門窗、牛仔外套、美式足球頭盔畫上自己的記號，頗有達達主義的破壞性。待他的藝術天分被發掘後，他便將賺取的錢買了畫布，很快地轉移到畫布上創作。

巴斯奇亞展現的諸多價值觀、興趣和他擁有的韌性近似於畢卡索、馬諦斯、凱爾希納（Ernst Ludwig Kirchner）、杜布菲（Jean Dubuffet）、湯伯利（Cy Twombly）、勞生柏、米羅、杜庫寧（Willem de Kooning）等被展現在紐約現代美術館的藝術家。巴斯奇亞似乎想像自己的作品就掛在這些大師之作的身旁，自己的作品除了沿襲現代藝術的脈絡之外，也是更優異的新版本。

以巴斯奇亞的背景，如果他能夠以西方的藝術手法來呈現非裔文化，將會是一項了不起的成就。許許多多的非洲人早在三個世紀以前就被逼迫在歐、美奴役，而離散於世界各地的他們，在文學、音樂、舞蹈等領域都留下了豐碩的成果，唯獨在藝術領域仍是以被動的方式被呈現。西方的現代藝術缺少一個代表性的黑人藝術家，這是否因為藝術界的種族歧視呢？80年代的藝評、藝術論壇不斷地討論這個問題。

如果巴斯奇亞只是重新採用了「野獸派」或「立體派」所呈現過的非洲面具，如同畢卡索、布朗庫西（Constaintin Brancusi）、勒澤（Fernand Léger）等人嘗試過的手法，那結果必定是令人失望的。

巴斯奇亞技巧性地避免了落入非洲文化是「野蠻、原始」的刻板印象，以時尚高雅的姿態，用自身的經驗和美國文化現象創造了自己獨特的風格，走在流行文化的尖端。

巴斯奇亞也喜歡畫非洲面具，他也曾說自己難以抵擋想要畫面具的那股衝動，但當他畫〈尼羅河〉或〈米榭幫〉時，是以一種卡通的輕鬆方式，並不在意對人物現實的臨摹，也不見他對畢卡索非洲面具作品的嘲諷，巴斯奇亞忠於自己的創作，但同時也向他所敬佩的現代藝術家們致敬。

他更延伸面具的想法，畫了消瘦、充滿傷痕、像是從另一個世界來的「吟遊詩人」（Griots）。利用美國人對非洲巫師神秘、浪漫的想像，巴斯奇亞充滿興味一次又一次地創作了如〈柔韌〉等各式半身、全身人像畫作。

巴斯奇亞
米榭幫 1983
壓克力、油彩蠟筆、紙拼貼 繪於以木條做支架、繫有金屬鍊條的畫布上
181.6×349.9cm
私人收藏

身為土生土長的紐約客，這個城市也提供了他即興創作時無止境的靈感——80年代紐約貧民區的基礎建設仍不完善，遊民四處侵占空屋並留下塗鴉的狀況仍很普遍，巴斯奇亞自己也過了這樣的生活一陣子，這也解釋了他的畫作顏料層層堆疊、新與舊記號彼此覆蓋、文字書寫與消除的風格。

　　以另一種角度來看，街頭塗鴉藝術的「野蠻」、「原始」手法也是一種表演藝術，對歐洲藝術家來說，「部落文化」只是在畫室中的實驗，現代主義下藝術的發展演變為完全的抽象，後來成為一種回到原生文化的途徑。馬諦斯以「原始」繪畫風格來抵制學院派的保守，而後梵谷、高更以對日本、大西洋的異國文化的嚮往在普羅旺斯尋找新的藝術形式，或是德國表現主義「橋派」以非洲雕塑為靈感的原始主義，反而使他們更接近北歐務實文化下傳統裝飾藝術的特色。之後在下一個世代，杜布菲更以巴黎的牆、土地為媒材，讓巴黎的米色土壤也找到了聲音。

　　同樣的，巴斯奇亞也為他的紐約布魯克林找到了一種自己的表達方式。因為時代潮流，巴斯奇亞被歸類為表現主義畫家，但他其實更像「超現實主義」後期，以創作一窺文化及歷史之外所隱藏著的人性。所以，有時一一解讀他畫作中的符號及意義反而導致誤解，我們只能將他在畫中寫字、又將字刪去而造成的「不確定感」視為一種表演的形式，這種風格等同於畢卡索及馬諦斯的原始主義。

　　但要了解巴斯奇亞在80年代畫壇的處境是困難的，因為我們無法推測他是否曾掌控自己作品的行銷方式。不只是他的作品，「尚・米榭・巴斯奇亞」的形象也被包裝、行銷。在一個以價格評斷一切的藝術界，他是唯一被認定為國際頂級繪畫巨星的黑人藝術家。不可否認的，他早期的成功與之後的沒落，大部份原自於紐約藝壇潛伏的種族主義，還有其中白人對巴斯奇亞膚色的反應。

巴斯奇亞
柔韌 1984
壓克力、油彩蠟筆於木板
259×190.5cm
紐約尚・米榭・巴斯奇亞財產信託基金會
(右頁圖)

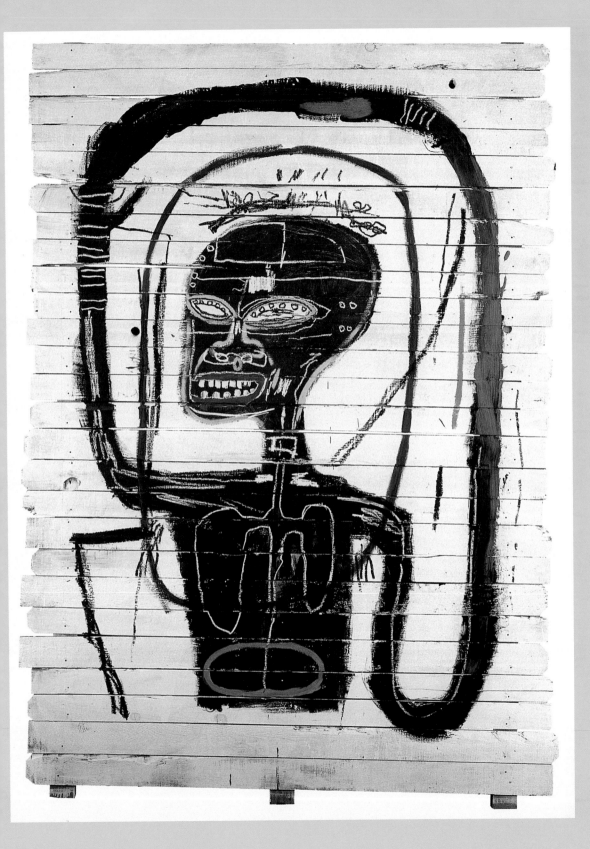

巴斯奇亞
無題 1980-1
壓克力、油彩蠟筆於畫布 122×122cm
紐約尚・米榭・巴斯奇亞財產信託基金會

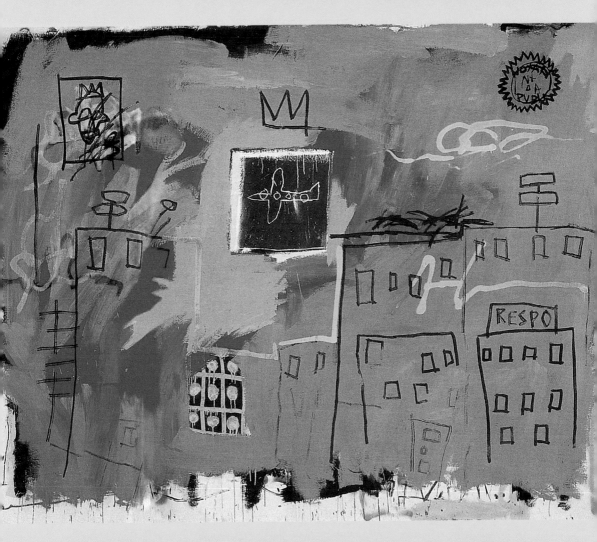

巴斯奇亞

無題 1981

壓克力、油彩蠟筆與噴漆於畫布　218.5×264cm

Stéphanie Seymour Brant收藏

城市是巴斯奇亞早期創作常出現的主題，畫中出現的飛機、汽車、摩天樓不只展現了巴斯奇亞對機械構造的
喜愛，讓畫瀰漫著童稚純真的氣息，另一個層面則反應了他童年車禍的記憶，及對紐約潛藏暴力與混亂層面
的直接表述。簡單的構圖下有著這兩種相反的力量拉扯，使畫作耐人尋味，後在迪亞哥‧柯特斯舉辦的藝術
家聯展中屢屢吸引眾人目光。和巴斯奇亞共組樂隊的鼓手侯麥稱曾說道：「我們都認同有節制的天真，創造
出了赤裸、醜陋的作品，而且恰到好處的傳達我們想表現的。我認為尚（巴斯奇亞）的藝術是正這個概念的
完美延伸。」

童年與青年時代

　　尚・米榭・巴斯奇亞生於1960年12月22日，於紐約布魯克林一個名為「公園坡」的舒適住宅區。他的父親，傑瑞德（Gerard）是海地人；他的母親馬蒂爾德（Matilde）也是在布魯克林區出生，有波多黎各的血統。他有兩個妹妹，麗莎尼（Lisane）在1963年出生，珍妮（Jeanine）在1967年出生。

　　巴斯奇亞從小就喜歡畫畫。他的母親對時尚設計很有興趣，能流利地說英文及西班牙文，她教了巴斯奇亞這兩種語言，並常和巴斯奇亞一起畫畫，也帶他參觀紐約各大博物館。巴斯奇亞從母親以及外公、外婆那裡傳承了音樂的天分。在1981年，巴斯奇亞以外婆為主題畫了一幅畫，以「Abuelita」題名，也是西班牙文中祖母的意思。

　　巴斯奇亞六歲時進入私立的天主教小學就讀，和同學一起創作了一本故事書，巴斯奇亞負責撰寫故事。巴斯奇亞畫畫的習慣始終沒斷過，靈感多來自電視卡通、漫畫、汽車和希區考克的電影。

　　1968年5月，巴斯奇亞七歲時經歷了一次嚴重的車禍。當時他正在街上嬉戲，一台車撞上他。他被送進了醫院，有一條胳臂骨折，還有多處的內傷，並開刀切移除了脾臟。他的媽媽送了一本

巴斯奇亞
Abuelita(祖母)
1981
混合媒材於紙上
100×70cm
Andra收藏(右頁圖)

26

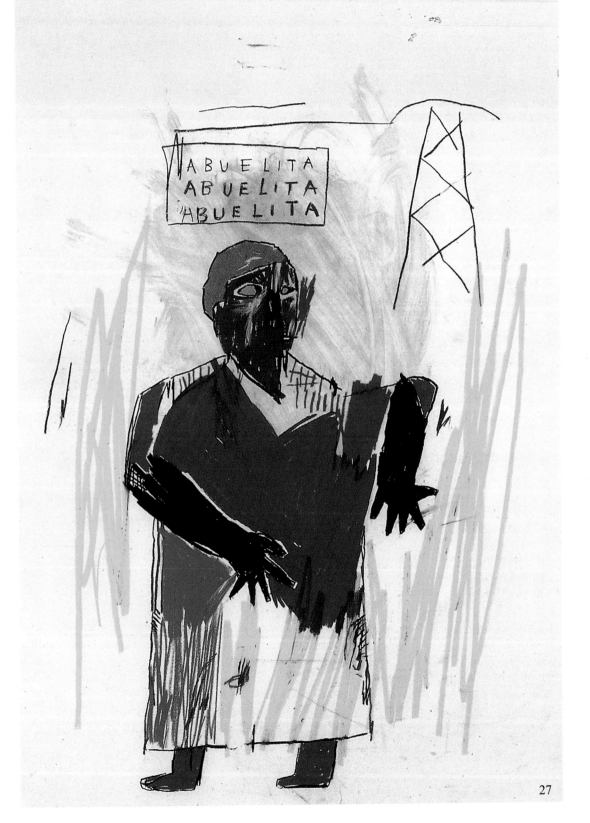

《格雷的解剖學》讓他消磨在病中的時光，他在病床上充滿好奇地將這本書讀了一遍又一遍。也因為受到這次意外還有這本書的影響，巴斯奇亞常在畫中描繪人體骨骼、內臟。

同一年，巴斯奇亞的父母親離異。父親傑瑞德帶著三個孩子搬了兩次家。巴斯奇亞的父親傑瑞德曾說：「巴斯奇亞小時候時常給我惹麻煩！」在巴斯奇亞十四、十五歲時，父親因表現優異，或得晉升機會，被調遷到波多黎各工作，因此全家也一起搬到加勒比海。但在聖胡安市，巴斯奇亞第一次離家出走。

回到紐約後，巴斯奇亞的求學之路並不順利。他一直更換學校，並且在美術科目上，他自己也不滿足自己的繪畫技巧。在1983年1月《訪談》雜誌與亨利·傑查勒（Henry Geldzahler）的訪談中，他這麼表示：

問：「你小時候都畫什麼，大致上來說？」

答：「我小的時候畫的並不好。太過於抽象表現主義了；我也會畫綿羊的頭，但很髒亂。我不曾贏過繪畫比賽。我記得是輸給了一個能畫完美蜘蛛人的傢夥。」

問：「你滿足於你的創作嗎？」

答：「不，一點也不。我真的很希望能成班上最好的藝術家，但我的作品總有十分醜陋的一面。」

問：「那是憤怒嗎？你的作品中有憤怒的成分嗎？」

答：「大概有百分之八十左右的成分是憤怒。」

巴斯奇亞在就讀了幾所公立高中後，最後落腳在曼哈頓的都會實驗學校「City-As-School」高中，一所專為有才能，但難以融入的學生所設立的學校，除了正規學分，也可憑工作實習拿到文憑。在那，巴斯奇亞認識了塗鴉畫家艾爾·迪亞茲（Al Diaz），成為密友，共同創作，發明了「薩莫」(Samo)這個人物，並以此為暱稱，在曼哈頓城區、火車上四處塗鴉。

迪亞茲曾說：「那些你在地鐵看到的東西是空虛的。用書寫的方式。『薩莫』之所以重新喚起大眾興趣，是因為它立下自己的宣言。」他們寫下富饒趣味的句子，引起曼哈頓大眾的討論，在《蘇活新聞》上也出版了這些街頭塗鴉的照片，讓「薩莫」變

巴斯奇亞正在創作「薩莫」塗鴉，擷自1980年影片〈紐約節奏〉片段。

得更加有名。

「薩莫」是一個新的藝術形式

　　「薩莫」這個巴斯奇亞用來在街頭上塗鴉的筆名，最先開始出現在1977年春天新創的校刊上。巴斯奇亞為校刊畫了一系列的漫畫，故事是一個追尋真理的年輕人，他希望能找到現代且時髦的信仰，但他卻遇到了一個假的傳教士，試著以多個已奠定的信仰說服他，包括了猶太教、天主教及禪宗佛教。最後，巴斯奇亞自己發明的宗教「薩莫」引起了年輕人的注目。以「宇宙概念」為號召，薩莫所代表的是：「薩莫是一切，一切都是薩莫。薩莫，一個沒有罪惡但有許多內涵的信仰。」

　　巴斯奇亞在1978年告訴《村聲》（Village Voice）雜誌，他想出「薩莫」這個名子的時候，他和朋友，塗鴉藝術家艾爾·迪亞茲正一起在抽大麻。正陶醉時，巴斯奇亞提到了「同樣的老套」（SAMe Old Shit），他們就將這幾個字母簡化、重新拼湊組合，

就成了「薩莫」（SAMO）。

無論「薩莫」從什麼樣的背景誕生，這個字彙不斷地成長，從一種崇尚所有宇宙事物的信仰、生活風格，成為了一個符號學的大膽實驗，創造出了自己簡短的語言。從1978年5月開始，這套符號系統開始被運用在街頭塗鴉上，從布魯克林大橋、視覺藝術學院鄰近、瑪莉·布恩畫廊周圍、紐約蘇活和揣貝卡區域，都可以看到薩莫的蹤影。

「薩莫是一個新的藝術形式。薩莫終結洗腦的宗教、無解的政治、贗造的哲學。薩莫是一項免責條款。薩莫拯救笨蛋。薩莫終結虛假的、一知半解的知識分子／我的嘴，因此也是一個錯誤。奢侈安全……他考量。薩莫是上帝之外的另一個選擇。薩莫是藝術遊戲的一個終點。薩莫是黑膠龐克的一個終點。薩莫是信仰與愛的表現。薩莫獻給所謂的前衛藝術。薩莫是用爸爸的錢買『草根瀟灑』裝點自己的藝術遊戲的另一種選擇。薩莫是那些有名的『同性戀』藝術家之外的另一種選擇。」

「薩莫」計畫試著挑戰看似真實的物質主義社會。巴斯奇亞和迪亞茲用他們創立的信仰替代所有他們認為被曲解、被強加在他們身上的想法與價值系統，他們認為信仰機構只為了滿足自身的利益。所以，「薩莫信仰」反對社會利用價值及理想的方式，一個為了反轉僵硬社會特別設計的藝術機制。同時，巴斯奇亞不吝以塗鴉直接批評那些他所寫的人；而也是這些被他所強烈指責的人，後來用了「爸爸的錢」買巴斯奇亞的作品。

他的訊息是針對那些開著敞篷式跑車來到東村畫廊區的藝術雅痞：被『草根瀟灑』的前衛藝術所吸引，那些雅痞開始剝削這個領域，將富有深意的譏諷詞句當做生活風格的裝飾品。在《村聲》雜誌中，巴斯奇亞抱怨：「這個城市擠滿了緊張的中產階級半調子，為了地位的象徵，假裝自己很有錢的樣子。這使我發笑。就像他們四處走動並且在自己的頭上釘上價格標籤。人真該活得更有靈性一點。」

「薩莫」，常伴隨著版權所有的標記，很快地就和哈林的〈發光寶貝〉一樣有名。但可惜只有幾張照片存留下來紀錄了巴

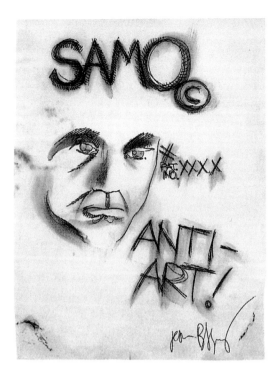

巴斯奇亞
無題（薩莫／反藝術）
1979
軟毛筆、鉛筆與鋼筆
100×70cm
紐約Robert Miller畫廊

斯奇亞街頭塗鴉時期的創作；在1980年，巴斯奇亞在一部〈紐約節奏〉（New York Beat）的電影裡擔當主角，在裡頭重現了他在街頭塗鴉的樣子。這部電影在2000年終於以〈Downtown 1981〉為名發行。

巴斯奇亞在1978年和迪亞茲分道揚鑣，因為迪亞茲認為這位畫壇未來的新星把塗鴉藝術賣給自己曾痛斥的體制。事實上，巴斯奇亞已經逐漸疏離了塗鴉運動，雖然說他在義大利的首次的個人展仍用他的匿名「薩莫」來舉辦，但也因為他對藝術界運作機制的敏感認知，使他對塗鴉失去興趣：首先乘著塗鴉風潮，然後在大眾對街頭塗鴉失去興趣時，或是發掘其他自我宣傳策略更加有效時，就將自己抽離原有的街頭創作模式。他已不再在牆上或廣告看版上做塗鴉記號，代表了他已經開始認真考慮如何經營自己的名聲。

當時藝術市場利用巴斯奇亞的方式和其他塗鴉藝術家如出一轍。他們原本在地鐵車廂上塗鴉，現在則是在畫廊中的畫布上；原本他們是被忽略的一群，但現在他們成了各個畫廊開幕時受歡迎的佳賓，直到風潮一過他們又隨便地被拋棄。

奎諾尼斯，在1982年同巴斯奇亞一起受邀參與第七屆德國前衛文件展（Documenta VII），更進一步地觀察到：「我認為尚（巴斯奇亞）和塗鴉兩者之間的相似之處，還有之所以能登上藝術殿堂，概括來說，就是他們想要馴服一頭野生動物。他們無法控制他（巴斯奇亞）就像他們無法控制街頭塗鴉。藝術界是枯燥乏味的，而他們想要在牆上裝飾一些特別的東西。尚·米榭·巴斯奇亞的作品是非常反藝術的，你知道。幾乎像是一個詛咒般。而他們就愛這樣的作品。他們喜歡被責罵。」這和巴斯奇亞自己的陳述一致，他曾說已經厭倦了在藝術界扮演一個野人的角色，他因此遠離了塗鴉藝術。

年輕成名夢

1977年，距畢業只剩一年，巴斯奇亞又在學校闖了禍。6月，在迪亞茲的畢業典禮上，巴斯奇亞準備了一個裝滿了刮鬍泡沫的盒子，正當校長在發言時，他跑上講台將泡沫砸向校長頭上。事後他覺得回學校已經沒什麼用處，便放棄了學業。

當時在家中，他的父親和新任的女友諾拉（Nora Fitzpatrick）同住，巴斯奇亞和父親的關係持續緊張了將近一年之後，在6月決定永遠地離家。他的父親在震驚之餘，還是給了他一些生活費，並相信巴斯奇亞會盡全力追求自己的理想。

「從我十七歲起，我就覺得自己或許會成名。我如數家珍地回顧心目中的英雄，像查理‧派克、吉米‧漢德瑞克斯……對於一個人是如何成名的，我總抱有浪漫想法。」巴斯奇亞說道。蠟燭兩頭燒的成名法吸引著巴斯奇亞，這成了他的生活風格。他後來發表的作品也可以看到許多他對音樂家、歌手及拳擊手的仰慕，除了表現他們是如何在社會壓抑、歧視下闖出一片天，也藉由他們的悲劇結局提顯出成名的虛無和諷刺。

離家出走後，他開始與一些不同的人同住，沒有一個固定的地址。他已經放棄了高中的學業，沒有得到文憑，只能藉由販賣明信片和印製T恤賺些錢。一個他常待的地方是在紐約運河街（Canal Street）上，英國藝術家史丹‧佩斯凱特（Stan Peskett）的閣樓中。

佩斯凱特常常舉辦派對，而巴斯奇亞在這些派對中認識了奎諾尼斯、布萊斯威特，也遇見了他未來音樂團體「格雷」的成員們，包括侯麥（Michael Holman）、羅森（Danny Rosen）、高羅（Vincent Gallo）。他們一同在時髦的爛泥搖滾俱樂部中被暱稱為「寶貝幫」。

爛泥搖滾俱樂部是由策展人迪亞哥‧柯特斯（Diego Cortez）與其他人共同創立，是當時著名的聚會地點，所有想要成名，

巴斯奇亞
無題（我們已經決定……） 1979-80
壓克力、血、墨水、印刷物拼貼於紙
41.3×35.6cm
Enrico Navarra藏
（右頁圖）

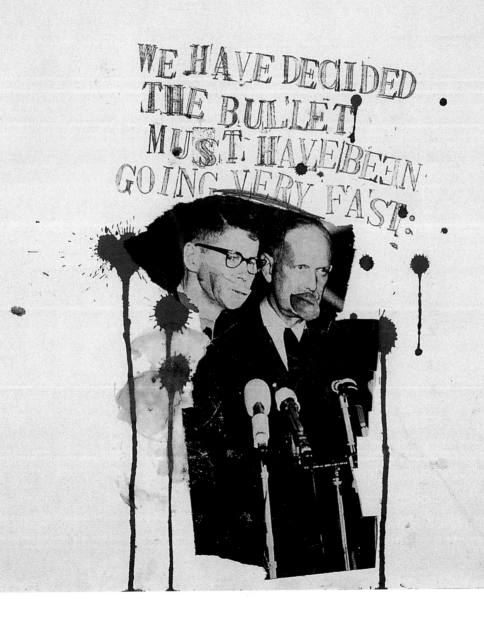

或是已經小有名氣的人物都會來此報到——從實驗音樂中的要角萊迪亞·林曲（Lydia Lunch）、大衛·拜恩（David Byrne）、凱西·埃克（Kathy Acker）和為他們設立音響系統的布萊恩·伊諾（Brian Eno），一直到引領龐克、戲劇、視覺搖滾風潮的克勞斯·諾米（Klaus Nomi）、伊基·怕普（Iggy Pop）、大衛·鮑伊（David Bowie）和席德·維瑟斯（Sid Vicious）都曾在這出現。雖然有這些攀升中的新星圍繞，他們也會做任何事來吸引目光，但巴斯奇亞在裡頭也絲毫不遜色，他跳舞的姿勢奇特，並染了一頭醒目的金色龐克頭。

　　在俱樂部裡，他與「格雷樂團」一起表演，名稱取自小時候母親送他的解剖學書籍。就像許多70年代晚期的樂團，「格雷」有著噪音藝術的風格，不理會音樂的旋律、避免音樂的完美性或技術上的卓越，將聲音的特性和調性坦誠的表現出來。鼓手侯麥稱這樣的風格為「愚昧的藝術」：「我們都認同有節制的天真，創造出了赤裸、醜陋的作品，而且恰到好處的傳達我們想表現的。我認為尚（巴斯奇亞）的藝術正是這個概念的完美延伸。」

巴斯奇亞
無題（明信片）
1979
墨水、彩色鉛筆與拼貼於紙
28×21.5cm
私人收藏

巴斯奇亞與「格雷」
樂團。

圖見37頁

巴斯奇亞的友人包括從德國來的克勞斯‧諾米，他是德國新潮流中最多采多姿的一位新星，以及最先因愛滋病去世的名人之一。巴斯奇亞也短暫的和瑪丹娜、女演員伊斯特‧伯林特（Eszter Balint）成為朋友。巴斯奇亞結識了塗鴉畫家哈林和沙佛，還有《訪談》雜誌的音樂編輯、有線電視節目主持人—歐布萊恩（Glenn O'Brien）。巴斯奇亞經常出現在節目當中。

巴斯奇亞遇見安迪‧沃荷是他人生中重要的轉捩點。他發現安迪‧沃荷與亨利‧傑查勒正進入普林斯街上的餐廳，當時的巴斯奇亞已經以手工拼貼的明信片及T恤掙了些許的收入，於是他進了那間餐廳，手上拿著些明信片，向安迪‧沃荷及傑查勒推銷自己的作品。

當安迪‧沃荷買下了一張明信片，旁座的傑查勒卻輕視巴斯奇亞，丟下了幾個字：「太年輕了。」傑查勒是紐約大都會美術館現代藝術的策展人，後來成為紐約市長艾德‧寇克（Ed Koch）的文化部長。他在60年代是宣導提倡普普藝術的少數人之一。在這次會面的三年之後，傑查勒獲得迪亞哥‧柯特斯的幫助，聯絡上施拿柏爾、克雷蒙特等年輕藝術家，並且成為了巴斯奇亞的重要資助者，後來巴斯奇亞也為他畫了一幅肖像。

在結束了和迪亞茲的關係，並且決定不再參與街頭塗鴉後，巴斯奇亞在蘇活四處噴寫了「薩莫已死」的字樣，以記錄這樣的改變。哈林當時在時髦的五十七俱樂部舉辦著名的「藍調夜」，有一次還特地為薩莫舉行追思晚會，並發表了悼詞。

離開了街頭塗鴉之後，巴斯奇亞參加了他的第一個大型團體展覽。「時代廣場展」從1980年6月到7月之間，在紐約第七大道與41號街口，也是在貪婪的紅燈區中心的一個閒置的建築物裡

舉行。這個展覽由Colad（Collaborative Projects Incorporated 合作計畫組織）與時尚莫達（Fashion Moda）兩個團隊一起舉行。時尚莫達是布朗克斯的一個另類畫廊，專門經營塗鴉藝術，而Colad則是一群想要「反對當代藝術市場」的藝術家組成。

　　迪亞哥・柯特斯是Colad的靈魂人物，他的真名是詹姆斯・柯提斯（James Curtis），將名字「西班牙化」是為了展現他對政治及社會的志向。他在芝加哥大學接受訓練成為影片製作人，和許多藝術家維持友好關係，包括白南準（Nam June Paik）、維托・阿肯錫（Vito Acconci）及歐本漢（Dennis Oppenheim）。

　　柯提斯在1973年來到了紐約，並參與了「公共空間裡的藝術運動」。在爛泥俱樂部中遇到巴斯奇亞後，他鼓勵巴斯奇亞繼續繪畫，並盡所能地買下所有的作品。柯特斯仍四處尋找機會，希望成為巴斯奇亞作品的交易仲介，雖然處處碰壁，但仍希望自己能發展成一位著名的策展人。

　　「時代廣場展」總共占了四層樓。在這座包含了龐克藝術、媚俗作品、情趣用品、塗鴉作品和表演藝術家參雜共陳的禁獸籠中，巴斯奇亞的作品只是掛在一面牆上而已。這個展覽贏得了許多正面的評價。

　　傑佛瑞・戴奇（Jeffrey Deitch）在著作《藝術在美國》中評論：「如果你回顧80年代的藝術史，你會發現這個展覽將所有元素都包含了進來。它融合了塗鴉藝術家、激進派女性主義表演者和所有像是哈林、沙佛等原本不屬於這個團體的新人。」戴奇也點出巴斯奇亞在展覽中的表現「成功地結合了杜庫寧和地鐵塗鴉字句的粗獷及尖銳」。

巴斯奇亞
亨利·傑查勒肖像 1981
鉛筆、油彩、紙拼貼於木
板 60.5×25.5cm
巴黎Lucien Durand畫廊藏
傑查勒是紐約大都會博物
館的策展人,以及紐約藝
術界中最有影響力的人之
一。他原本並不看好巴斯
奇亞的作品,但最後竟成
了最熱衷於巴斯奇亞藝術
作品的宣導者。

邁向星光大道

　　巴斯奇亞成功地藉由「時代廣場展」進入了藝術界，那時他仍用薩莫為筆名。「時代廣場展」的策展人柯特斯也持續地籌劃展覽，在紐約長島市傳奇的P.S.1藝術空間舉辦了「紐約／新潮流」。柯特斯為了這個展覽號召了所有活躍於紐約市中心的藝術家，總共展出了超過一千六百件作品、一百一十九位不同身分背景的藝術家參展，並記錄了音樂與藝術界之間的交互作用──柯特斯稱這樣現象為「新普普」。

　　巴斯奇亞展出了十五件作品，多幅看上去像是孩童的繪畫：汽車、飛機、簡單的頭像和用骨骼呈現的人物速寫，通常伴隨著一些以簡單英文字母拼出的驚嘆聲，或消防車警報的狀聲詞。他也用了多種不同形式及材料創作。他的紙上小型繪畫約60×40公分，而他在畫布上以壓克力和粉筆的創作則有160×170公分，幾乎是方形。

　　巴斯奇亞在「紐約／新潮流」展出的作品令人眼睛為之一亮，一點也不矯揉造作、風格極為簡單。〈飛機〉這幅畫中有七架像是孩童繪畫風格的飛機。（巴斯奇亞曾說過，孩童的繪畫比「真的」畫家的創作更值得尊敬。）這些紙上作品以線條或是不同大小的黃色色塊構圖。雖然看上去擁有孩童繪畫簡單、天真的

特質,即興的線條和散落的字母,但不難查覺巴斯奇亞天生對圖
像構成的功力,他用自信的手法建構畫面,讓畫面充滿張力。同

圖見40頁

樣地,在〈AO AO〉這幅作品裡,他將人物用輪廓方式描繪出
來,後來他也會以相同的手法描繪作品人物。

追思黑人運動家及民族英雄

圖見41頁

　　在這個展覽中最典型的作品〈凱迪拉克月亮〉,是巴斯奇亞
創作的轉捩點。他一如往常地將畫面分成好幾個區塊,只以簡單

的線條區隔。在右手邊是一排電視螢幕，從上到下，每一個電視機裡面都顯示了一個正面頭像。部分頭像被塗改抹去，其他部分則重複以英文字母「A」填充。在左邊是一對似方形的不規則區塊，筐住兩輛汽車。上面的汽車看上去可以正常的運作，旁邊的圓形符號可以是這幅畫畫題所指的月亮，也可以只是巴斯奇亞再次使用了早期繪畫常重複出現的「A」與「O」字母。下方的汽車被懸掛起來，與底盤分開。

在下方的長條形空間中，有著「SAMO」、版權所有的標記、棒球選手「AARON」名字、尚・米榭・巴斯奇亞的簽名，並

巴斯奇亞
AO AO 1981
混合媒材於紙
60.7×45.5cm
Andra收藏
文字與圖像結合是巴斯奇亞創作生涯的一個重要特色。在早期的作品中，巴斯奇亞廣泛運用助聲詞來裝飾畫面，孩童式的符號也提顯出都市生活的氛圍。

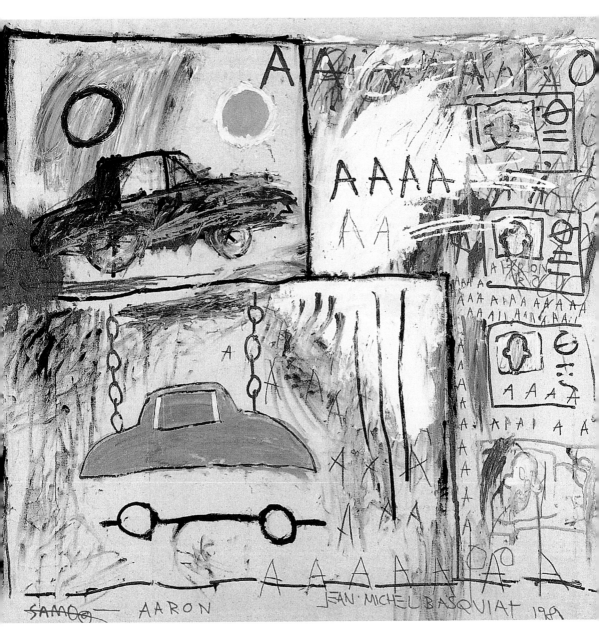

巴斯奇亞　**凱迪拉克月亮**　1981　壓克力、粉筆於畫布　163×173cm　巴黎私人收藏

標記創作年份1981。巴斯奇亞象徵性地把「薩莫」塗掉，雖然他仍以這個名字參與展覽，但他已經完完全全地從一個街頭塗鴉者「薩莫」轉化成了藝術家「巴斯奇亞」的新身分──他對於自己的藝術發明感到光榮，因此自己印上了專利標誌。而「AARON」代表了巴斯奇亞的英雄，非裔美籍棒球選手漢克・亞倫（Hank Aaron）的名字。

　　漢克・亞倫於1934年生，雖然有堅強的實力，但仍被迫在黑人棒球聯盟中打球，一直到1950年代才成功晉升為大聯盟的球員。當他在美國南方做訓練時，仍有種族隔離的政策（一直到1960年代中期才廢除），所以他無法與隊員寄宿在同一家旅館裡頭。當他以強勁的擊球為隊伍帶來無數的勝利，及一次次冠軍榮耀，或是讓全美國都因為他的打擊記錄而感到興奮時，亞倫仍需要忍受部分球迷種族歧視、挑釁與謾罵。

　　除了亞倫之外，另外歷史中還有許多如英雄般的非裔美籍運動員，包括另一位棒球選手傑奇・羅賓森（Jackie Robinson），他是第一個突破種族藩籬進入大聯盟的球員。巴斯奇亞以他們兩人為題材作畫，並在他們的名字上畫皇冠表示敬意。象徵這些運動員不只是英雄，而也像是皇家貴族一般。

　　在運動的領域裡，他主要的偶像是棒球選手或是拳擊手。一

巴斯奇亞
無題（傑奇・羅賓森） 1982
油彩蠟筆於紙　76×56cm
私人收藏

巴斯奇亞
現在正是時候　1985
壓克力、油彩蠟筆於木板　直徑235cm
美國康乃狄克格林威治Stephanie和Peter Brant基金會藏

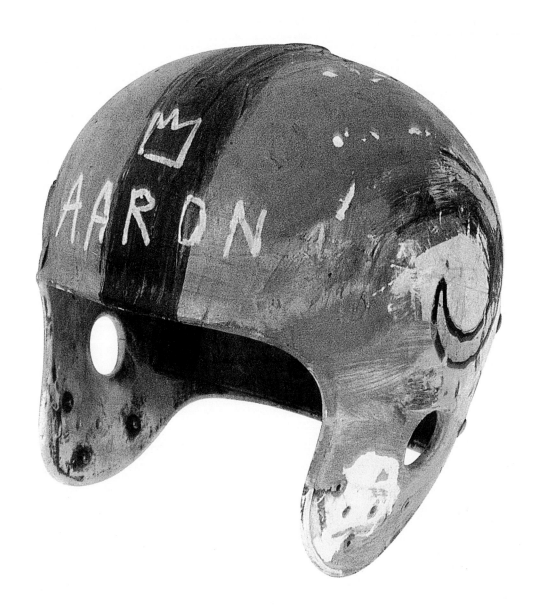

巴斯奇亞
無題（安全帽） 1981
壓克力和彩色鉛筆在足球頭盔上 22.8×20.3×33cm
紐約Léo Malca收藏
漢克・亞倫於1934年生，雖然有堅強的實力，但仍被迫在黑人棒球聯盟中打球，一直到1950年代才成功晉
升為大聯盟的球員。這件是巴斯奇亞向他致敬的作品。

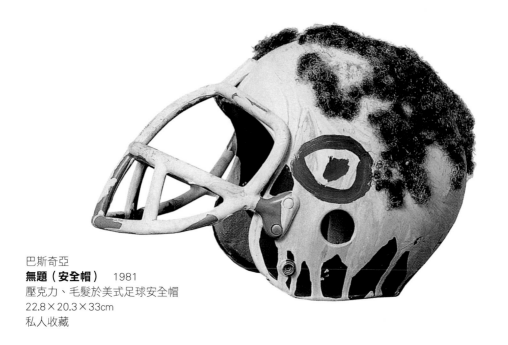

巴斯奇亞
無題（安全帽） 1981
壓克力、毛髮於美式足球安全帽
22.8×20.3×33cm
私人收藏

巴斯奇亞
無題 1980 壓克力、油彩蠟筆於畫布 109×180.5cm
美國康乃狄克格林威治Stephanie和Peter Brant基金會藏

巴斯奇亞　**丁先生**　1981　壓克力、油彩和噴漆於木板　183×122cm　巴黎私人收藏

幅在1982年創作的繪畫，巴斯奇亞列下了拳王阿里、重量級拳王佛雷賽爾（Joe Frazier）、拳王羅賓森、拳擊手喬・路易斯（Joe Louis）等人的名字。

　　叔格・雷・羅賓森（Sugar Ray Robinson）是1940到1950年代拳擊界裡最受愛戴的名人，他的生活風格和軼聞對巴斯奇亞也有一定的影響。羅賓森常在哈林區的棉花俱樂部出沒，身旁總是圍繞著各種膚色的女人，身著昂貴時髦的服飾並出手闊綽，巴斯奇亞也有相同的行事風格。

　　和巴斯奇亞描繪傑奇・羅賓森的方式相近，〈叔格・雷・羅賓森〉這幅向偶像致意的作品中顯示了拳擊手的名字、皇冠形狀的光環，雖然全黑的背景及骷髏似的臉孔讓這幅作品蒙上了一層焦慮的氛圍，但這幅作品恰到好處地表達了這個拳擊手如何選擇用傲慢和浪費的行為做為自己的堡壘，以抒發被白人主導的社會壓抑所產生的憂鬱和沮喪。

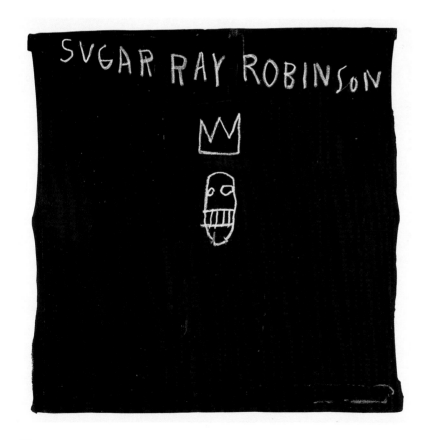

巴斯奇亞
無題（拳王叔格・雷・羅賓森） 1982
壓克力、油彩蠟筆於畫布　106.5×106.5×11.5cm
美國康乃狄克格林威治Stephanie和Peter Brant基金會藏

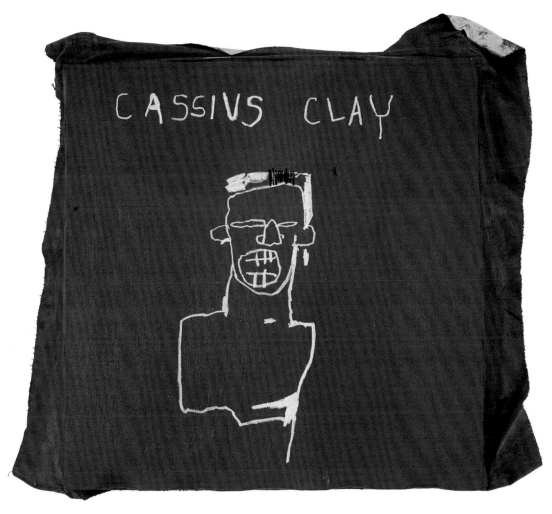

巴斯奇亞
拳王阿里 1982
壓克力、油彩蠟筆 繪於以木條做支架的畫布上 106×104cm
瑞士比休柏格藏 © 2010, ProLitteris, Zurich

〈聖喬‧路易斯被蛇所環繞〉則更直接地批判。就像1981年創作的一系列紙上作品一樣，這幅畫的畫面加上了畫框以及附註的字樣。畫面中間坐著一個頭上有光環的拳擊手，正在擂台上中場休息；在他身後是教練及指導員的臉，他們因為貪婪金錢而毀了這位鬥士。喬‧路易斯在1938年紐約洋基體育場一戰成名，擊敗了德國的拳擊手馬克思‧史周米林（Max Schmeling）。

1983年所繪的〈傑西〉在風格上和先前所提到的作品大不相同。上面充滿了單字，像是克利普頓石（Kryptonite），一個能夠削弱超人力量的虛構的物質，出現在1940年的漫畫《大力水手卜派對抗納粹》中。在納粹的十字黨徽上方是傑西‧歐文（Jesse owens）的名子，還有「一個黑人的地盤」和「有色人種」的字樣；在大衛之星之下寫著「黑人運動員」，而在歐文的臉龐邊有「有名的黑人運動員，第四十七號」的字樣。1983年創作的〈黑馬之役——傑西‧歐文〉和1984年的〈盛會〉也是關於田徑短跑選手傑西‧歐文的故事，他在1936年納粹舉辦奧運時，在德國柏林一舉拿下四面金牌。

圖見50頁

除了運動選手之外，巴斯奇亞也常榮耀黑人音樂家，特別是查理‧帕克（Charlie Parker）和邁爾斯‧戴維斯（Miles Davis）等Bepop爵士樂的喇叭手及作曲家，形成巴斯奇亞一生作品中重要的特色。

向爵士音樂家致敬

從1941年開始，查理‧帕克與另一位音樂家狄茲‧吉萊斯皮（Dizzy Gillespie）錄下了一張經典唱片，開啟了爵士樂新里程碑，他們以活潑、即興的節奏讓爵士樂又再次風靡全美。查理‧帕克因此成為爵士樂史上最重要的人物。很重要的是，他從未接受正統的音樂訓練。因為用藥及嗜酒等問題，他在1946年經歷了一次精神崩潰。在多次嘗試自殺後，身心交瘁的他於1955年4月逝世。

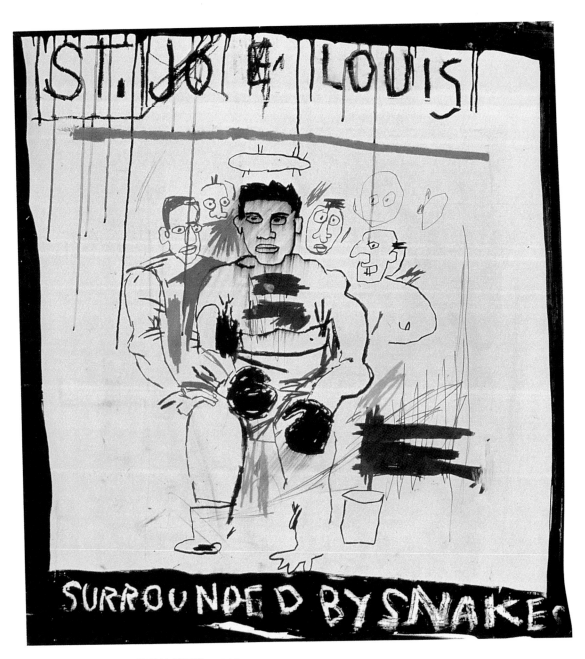

巴斯奇亞　**聖喬・路易斯被蛇所環繞**　1982
壓克力、油彩蠟筆、紙拼貼於畫布　101.5×101.5cm　Stéphanie Seymour Brant收藏

巴斯奇亞
傑西 1983
壓克力、油彩蠟筆、石墨與紙拼貼　216×180.5cm
John McEnroe收藏

圖見53頁

1981年創作的〈查理一世〉中記載著這位音樂家一生的事蹟。這幅三聯作中各出現一個皇冠，其中最明顯的是戴在雷神「THOR」（索爾）的頭上。許多的「S」字樣代表了漫畫角色超人的縮寫。而在左邊滴下的顏料是「Haloes」（光環）的字樣，中間被覆蓋的橢圓形中有查理‧帕克早夭的女兒「Pree」（蒲莉）、她出生及死亡的年份和墳前的十字架。「Cherokee」字樣代表的不只是帕克著名的自創曲，也是一支印第安部落的族名，他們是最早居住在美國的原住民之一。

圖見54頁

另一幅1982年創作的〈CPRKR〉是較為精簡化的墓誌銘。〈CPRKR〉是查理‧帕克名字字母簡化組合而成的縮寫，像是

安迪‧沃荷與巴斯奇亞「合作計畫」的其中一幅作品局部。巴斯奇亞將沃荷1984年的作品〈手臂與鎚〉加上了於1955年過世的查理‧帕克肖像與薩克斯風。

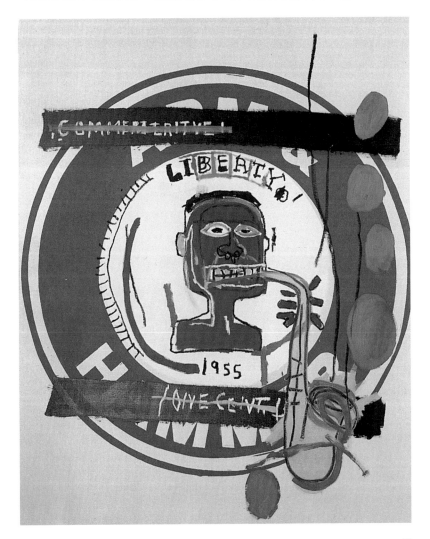

「SAMO」這個暱稱一樣。在一條分隔線下，有著巴斯奇亞的招牌皇冠標誌、帕克過世時所居住的旅館名字，以及他過世的日期和十字架。並又將1981年的作品名稱「查理一世」加入畫面底部。

當巴斯奇亞在〈查理一世〉畫面下方寫著「大多數的年輕王者總是搞到自己的頭被砍下來」，這也暗示著他選擇英雄的標準。他們絕大部分是烈士、社會壓迫下的被害者，或是因縱慾過度而結束自己的生命。

巴斯奇亞曾說過他想要活得像詹姆士・狄恩一樣（詹姆士・狄恩在年僅二十四歲的時候，飆速死於一場車禍），或者是將民謠女搖滾樂手珍妮絲・賈普林（Janis Joplin）和搖滾巨星吉米・漢德瑞克斯（Jimi Hendrix）當成超級偶像，他們在1970年過世，都只有二十七歲，死因是多種藥物過量。這些範例和巴斯奇亞殞落的速度及方式驚人地相似。

在P.S.1舉辦的展覽讓巴斯奇亞的創作生涯有了突破性的發展。P.S.1的總監阿藍娜・海茲（Alanna Heiss）除了肯定柯特斯策展人的職位，也十分欣賞巴斯奇亞的作品，她曾表示：「非常明顯地，他的才能無可比擬。當我看到巴斯奇亞的作品時才能夠體會李奧・卡斯特里（Leo Castelli）那時候和我描述他看到傑士伯・瓊斯（Jasper Johns）作品時的感覺──就是所有的人都可以看出這些東西。這不需要天分。你只有瞎了才看不出來。尚・米榭是這一大群藝術家中最特別的一個。我幾乎有十年沒有看過這樣的作品了。加上他的作品曾和萊曼（Robert Ryman）在同一個空間中展出，這場展覽首次將他置入了一個擁有歷史重要性的藝術領域。」這場展覽將第二次世界大戰後不斷在「表現」與「概念」間來回徘徊的美國藝術，以縮小的版本展出，極具反差及張力。

為了讓巴斯奇亞的作品能獲得注意，柯特斯下了很多功夫。義大利畫家山德羅・奇亞想要買下一幅畫，而之前曾批評巴斯奇亞「太年輕」的傑查勒，也請柯特斯為他安排和藝術家見面。傑查勒買了巴斯奇亞畫過的〈冰箱〉，還有多件其他作品。

圖見55頁

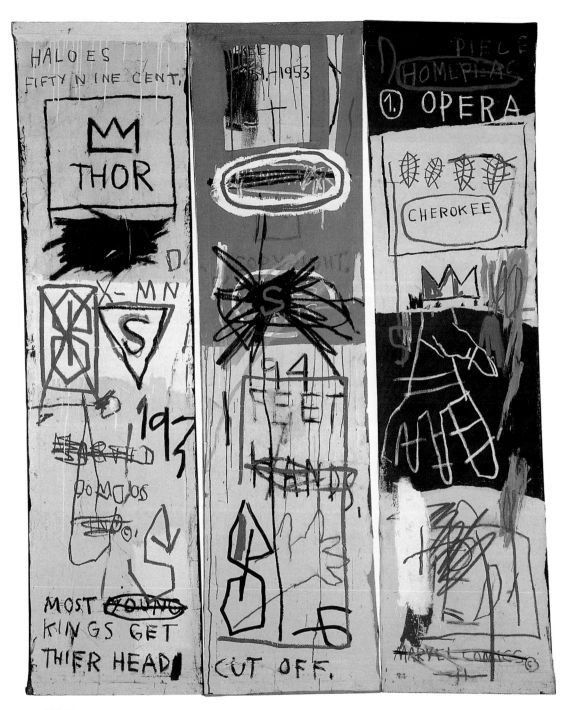

巴斯奇亞
查理一世 1982
壓克力、油彩蠟筆於畫布 198×158cm
紐約尚・米榭・巴斯奇亞財產信託基金會

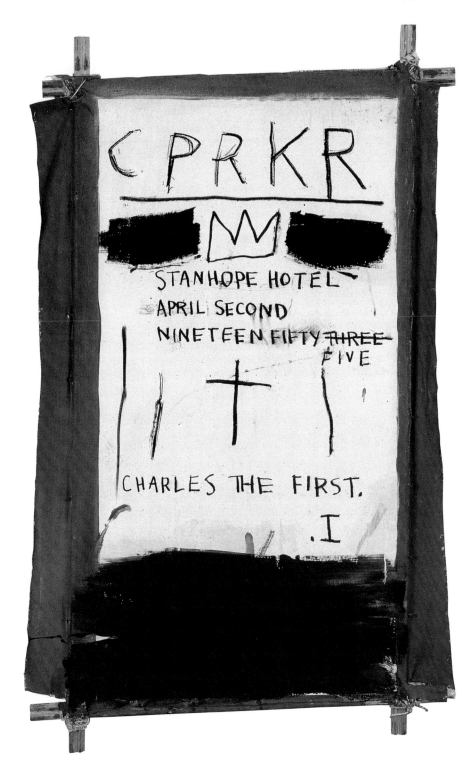

巴斯奇亞
CPRKR 1982
壓克力、油彩蠟筆、拼貼於畫布 152.5×101.5cm
54 紐約Donald Baechler收藏

畫過的冰箱門、板子、凳子、桌子等物件常出現在巴斯奇亞的作品當中。他也有習慣無論在哪一所公寓做客，都在他認為適合的物件或所有的東西上做畫。這使得他和許多人起爭執，通常在他畫滿或重新設計友人的住所後，就被要求搬離。

　　經由奇亞的幫助，柯特斯也能夠引起義大利畫廊經理人艾米里歐・馬索利（Emilio Mazzoli）對巴斯奇亞的興趣。馬索利專精於推廣「超前衛運動」的義大利藝術家，這次和比休伯格一同參訪P.S.1的「紐約／新潮流」展覽，以及巴斯奇亞在紐約第三十六

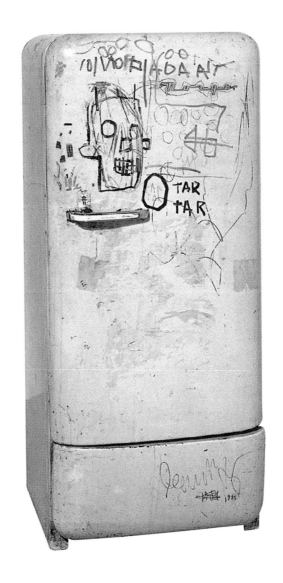

巴斯奇亞
無題（冰箱） 1981
壓克力、軟毛筆、拼貼
於冰箱門上
140×63.5×57cm
紐約Tony Shafrazi藝廊

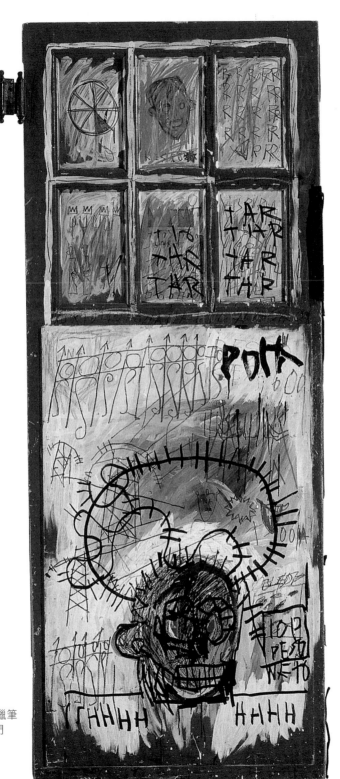

巴斯奇亞
豬肉 1981
壓克力、油彩蠟筆
於 撿 拾 來 的 門
211×85.5cm
私人收藏

56

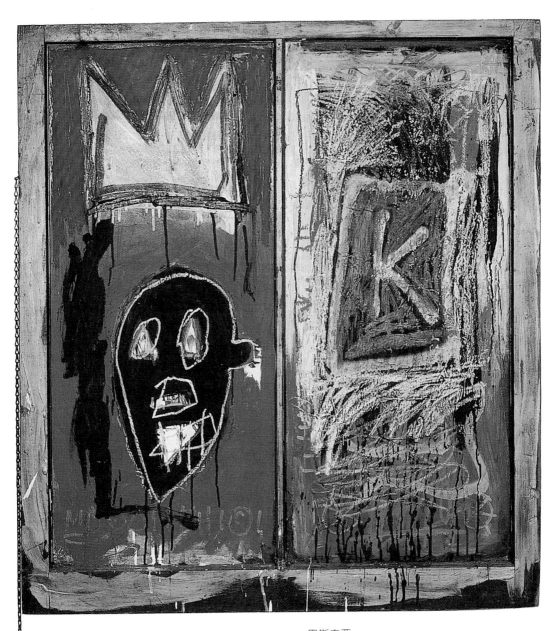

巴斯奇亞
無題 1981
壓克力、油彩、油彩蠟筆與金箔於撿拾來的窗戶
96.5×87×5.5cm
Leo Malca收藏

巴斯奇亞
無題 1981
壓克力、馬克筆、紙
拼貼、油彩蠟筆和蠟
筆於畫布
123×157.5cm
Schorr家族收藏

街的工作室住所。

　　馬索利不只買了將近一萬美元的巴斯奇亞作品，也邀請他在義大利摩德納舉辦個展，並促成了同年五月以「薩莫」為名的義大利展覽。同時，比休伯格從柯特斯那買下了許多的巴斯奇亞的畫作和速寫。

　　身為巴斯奇亞的第一位專業經理人，安尼娜・諾塞（Annina Nosei）值得在此一提。她的專業是將義大利「超前衛」運動及德國「新野獸派」運動介紹給一群高知識分子收藏家；因此，對她而言「以最年輕的『新表現主義』藝術家」推廣巴斯奇亞並不難。

　　她讓當時沒有錢及住所的巴斯奇亞使用她所經營的畫廊的地下室，並和這位藝術家達成協議以畫作的販售來抵消房租費用。而這個非正式的合作關係導致尷尬的狀況，因為巴斯奇亞未完成

的作品，諾塞也將之售出。

　　此時的巴斯奇亞已經從塗鴉藝術家變身成為藝術界人人所皆知的明星，他的作品能賣到五千到一萬美元，在短時間如此快速地獲得成功似乎是藝術家本人無從控制、也無法了解的。但同時，他也明瞭如果要保持自己目前所擁有的榮景，必需適時地終止一些舊的合作關係。

　　當柯特斯發現，自從諾塞成為巴斯奇亞新的經理人之後，巴斯奇亞失去了過去的那種革命情感：「我覺得從未被任何一位藝術家這樣的傷害及背叛。每個人都為巴斯奇亞和他的天才著迷，因此我們的關係破滅了。」柯特斯從此之後拒絕將作品賣給諾塞，只和比休柏格做生意。

　　在1981年十月，諾塞畫廊舉辦了名為「公眾致詞」的一場聯展，其中包括了凱斯‧哈林、侯哲爾（Jenny Holzer）、芭芭拉‧克魯格（Barbara Kruger）及其他藝術家。畫廊開展時聚集了這些前塗鴉界重要的貢獻者，以及市中心藝術界的時尚名流們。

　　高羅後來對巴斯奇亞在這場展覽中的角色提出了精確的評論：「你可以看得出來，在那個時候大家都在配合巴斯奇亞。所有的人都猛烈地拍他馬屁。所有讚美他藝術成就的人也是那些在其他層面都看不起他的人。那時候我才了解，藝術家似乎是唯一可以以局外人身分在社會階層間自由穿梭的人。」

巴斯奇亞於諾塞畫廊地下室的工作室，1982年攝於紐約。

巴斯奇亞的主題

　　在「公眾致詞」這個展覽之後，很快地巴斯奇亞在藝術界的名聲又再次衝高。藝評芮內・李察（René Ricard）在1981年12月份的《藝術論壇》（Artforum）雜誌發表了一篇文章「光彩奪目的孩子」。李察認識安迪・沃荷，在1966年拍了一部影片名為「安迪・沃荷的故事」，而後轉向文字評論者的工作，並自許能夠重新喚起他認為正處在垂死邊緣的藝術界。在文章中他將巴斯奇亞的作品置入更廣泛的藝術史領域，評論：「如果湯伯利和尚・杜布菲有了一個小孩並任人領養，那個人會成為尚・米榭・巴斯奇亞。……湯伯利的優雅以及年輕未經雕琢的杜布菲共同呈現在他的作品中。除了說杜布菲作品中的政治含義需要經由一場講座才能顯現出來、需要另一個文本來解釋，相反的，尚・米榭・巴斯奇亞所想要表達的政治含義已經結合成為畫面必要的一部分了。」

　　李察帶出兩個常被拿來和巴斯奇亞比較的藝術家，湯伯利以及杜布菲。當被問到他是否認識杜布菲時，巴斯奇亞曾惱怒的以一個「不！」回答。但關於湯伯利，我們知道當他在諾塞畫廊地下室創作時，曾將一本湯伯利畫冊打開放在畫布的旁邊。巴斯奇亞也在1983年與傑查勒的訪談中坦承受到湯伯利的影響。

巴斯奇亞常被認為是受湯伯利的啟發，才將文字與圖像融合，但事實上文字與圖像混合的繪畫方式早從超現實主義開始就成為普遍的手法，並且單從這點宣稱巴斯奇亞與湯伯利之間風格的類同性有些太過含糊。湯伯利自己的作品很明顯地因為杜布菲1947至1948年在薩哈拉沙漠時的期作品而激起靈感。

　　湯伯利運用文字的方式呈現了對於意義的追尋及排斥，在兩者的拉扯之間建立了開放性、短暫性、不確定性，這些特質是相異於巴斯奇亞的。當巴斯奇亞的作品充滿了各種線索與艱深晦澀的文字，在某些層面就像湯伯利一樣，但這些符號並無法如湯伯利的作品，能從各種不同的角度去解讀，而是一種挑戰，或巴斯奇亞以修道士之姿領悟後所呈現的即興式衝擊。

　　巴斯奇亞畫作中的風格、表現方式、憤怒的成分和湯伯利作

杜布菲
巴黎的小商店 1944
油彩畫布　73×92cm
私人收藏(上圖)

巴斯奇亞
無題 1981
壓克力、油彩蠟筆、紙拼貼於畫
布　150×141cm
紐約Léo Malca收藏
除了畢卡索、湯伯利、克萊茵
（Franz Kline）之外，法國畫家
杜布菲的描繪風格關鍵性地影響
了巴斯奇亞的畫風。(右圖)

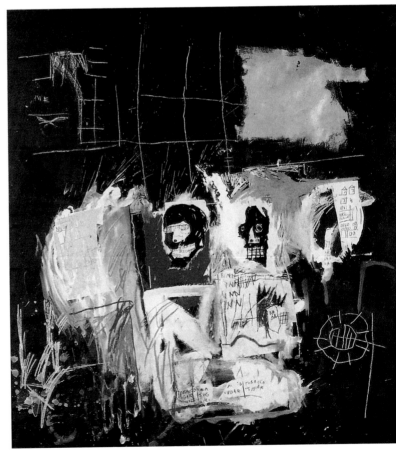

品中飄渺、唯美境界差異甚大，在這點上，早期杜布菲以大都市為主題的作品反而更能和巴斯奇亞找到共鳴。但巴斯奇亞超越了杜布菲，更能在畫裡融入可怕的、碎裂的、無關連的圖像符號，給了傳統保守的視覺語言重重地一擊，相反的杜布菲的作品仍未拋棄既有的美學規範。

巴斯奇亞1981至1982年的作品除了會在表面上加入他所欣賞的藝術家風格，例如描繪畢卡索的肖像畫，在〈苦惱的足〉把畢卡索的畫作部分擷取摻入自己的作品中，或是引用帕洛克（Jackson Pollock）早期的畫法，對巴斯奇亞影響最深的還是杜布菲早期自學繪畫的那股精神。

大都市生活是杜布菲創作生涯中常會回顧的重要主題，也同樣是巴斯奇亞早期畫作關注的中心。杜布菲孩童般天真的風格、對透視學和陰影的不感興趣，就和巴斯奇亞一樣。杜布菲1945和1946年的作品，將巴黎街頭塗鴉引用做為繪畫的中心元素，比第一本由畢卡索寫推薦序，布拉塞（Georges Brassai）所出版的巴黎街頭塗鴉攝影輯還早了十五年。

都市牆上的圖像、塗鴉字句或人行道水泥未乾時所被畫下的符號，都出現在杜布菲的畫作中，如1945年的〈有字句的牆〉和〈里何曼路34號殘破的牆〉。將人物印刻在有著厚重顏料的背景上，杜布菲將街頭塗鴉的技法轉移到畫布上。他公開的宣稱那些巴黎無名的街頭藝術家是他「非藝術」的典範。

對巴斯奇亞來說，他最初的畫布也就是他年輕時用噴漆所塗繪的那面牆。牆壁的表面質地，一層覆蓋著另一層的塗鴉，也轉移到了巴斯奇亞的畫布上，例如1981年的另一幅〈無題〉所使用的多層次繪畫方式和構圖技法，也成為巴斯奇亞直到過世之前都

巴斯奇亞
苦惱的足 1982
壓克力、油彩蠟筆
於畫布
183×213.5cm
耶路撒冷以色列博
物館藏

重複出現的主題。

「國王，英雄與街頭」

　　巴斯奇亞1981到1982年之間所創作的作品，是他創作生涯中最重要成果之一。他在1982年3月第二次進駐義大利摩德納畫廊時創作了〈利益I〉，這段時間就和他第一次到摩德納和居住在諾塞畫廊地下室時一樣不愉快。

　　巴斯奇亞的友人布列特・德帕瑪（Brett De Palma）在他之後舉辦展覽，描述在摩德納畫廊中常會遇到的問題：「你到工作室後他們立即地將材料丟給你。如果你不做他們丟給你的功課，那下一次就不會再被他們邀請了，而在你身後還有上千人在排隊等待這個機會。我想我的畫共賣了八千元，而巴斯奇亞比我更有名，不過只賣了四千元。這是種族歧視。」

圖見64、65頁

　　〈利益I〉強而有力的捕捉了這樣的處境。這幅畫的懾人力量原自於黑色背景與右側半身人像的極度反差，人像表現生動地高

巴斯奇亞
利益 I 1982　壓克力、噴漆於畫布　220×400cm
私人收藏，蘇黎世布魯諾・比休伯格畫廊提供

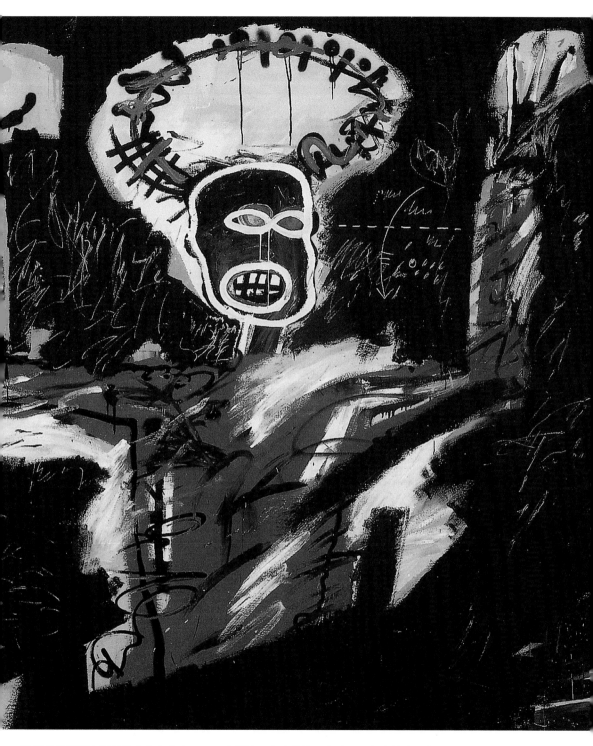

這幅畫是巴斯奇亞最著名的畫作之一,明亮對比及色塊的使用方法,還有卓越的人物表現性,使這幅畫成為1980年代表現憤怒的最佳繪畫作品。

巴斯奇亞
無題（聖人） 1982
壓克力、油彩蠟筆於
亞麻布
180.5×381cm
私人收藏，蘇黎世布
魯諾・比休伯格畫廊
提供

舉雙手，似向觀者揮來。只要一眼就看得出來這幅畫是藉由多階
段所繪成。由觀察人物四周圍可得知，在他為大部分的畫布覆蓋
上黑色之前，這幅畫先是以亮藍及些許的黃色為底。然後巴斯奇
亞在黑色顏料未乾前在上頭刮花，留下字母、箭號和仿羅馬數字
的圖像。在紅色襯衫上留下的黑色條紋使得人物有了明確的形體
輪廓，但也幫助這幅畫更加有憤怒與快速感。頭、嘴與眼由粗的
白色筆觸所勾勒出來。頭部戴上了黃色的光輝，令人聯想到王者
的皇冠。

　　經由巴斯奇亞當時的處境可以幫助解讀〈利益 I〉，但如果只
將這幅作品視為自傳式繪畫仍有不足之處。〈利益 I〉中的主角常
在巴斯奇亞作品中出現，並交織著多種含義。一個男性的軀體有
著向上伸展的雙手，頭上戴著光輝，再次地出現在1982年富有宗
教含意的〈聖人〉、描繪基督受難的〈危機X〉及〈洗禮〉，但這
時向上伸展的雙手並不是充滿憤怒的，而是一種祈禱的姿態——
祈禱的人物常出現在早期基督教藝術中。

　　〈利益 I〉中的人物在1982年的〈天使〉中再次出現。巴斯奇
亞的作品常玩弄基督教聖人的肖像，就算〈利益 I〉並沒有明顯的
宗教含意，但很明顯地他將神聖、超凡主義以擬人化的方式表現
在這幅畫中。如果圍繞在主角頭上的光輝確實是代表著王者的皇

圖見68頁

巴斯奇亞　**無題（洗禮）**　1982　壓克力、油彩蠟筆、紙剪貼於畫布　233.7×233.7cm　私人收藏

巴斯奇亞
無題（天使） 1982
壓克力於畫布 244×429cm
私人收藏，紐約Tony Shafrazi藝廊(上圖)

巴斯奇亞
無題 1982
壓克力、油彩蠟筆、噴畫於畫布 183×122cm
私人收藏 © 2010, ProLitteris, Zurich(右頁圖)

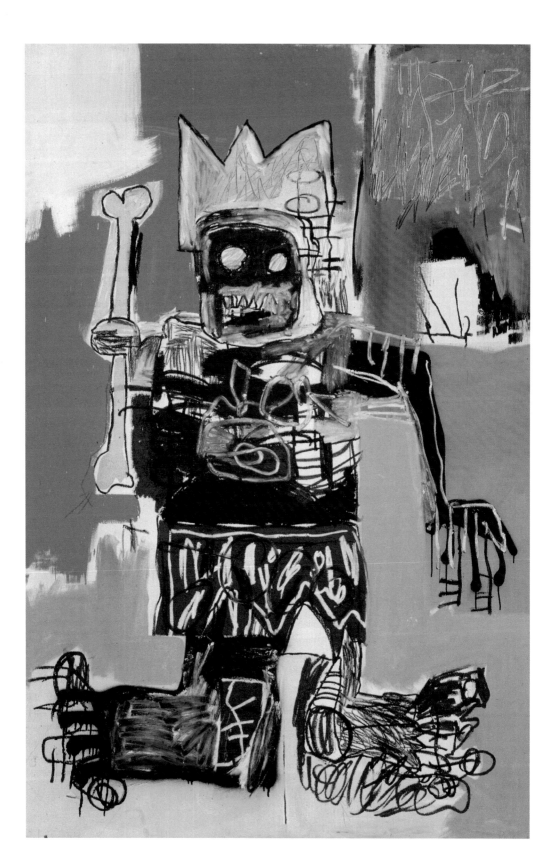

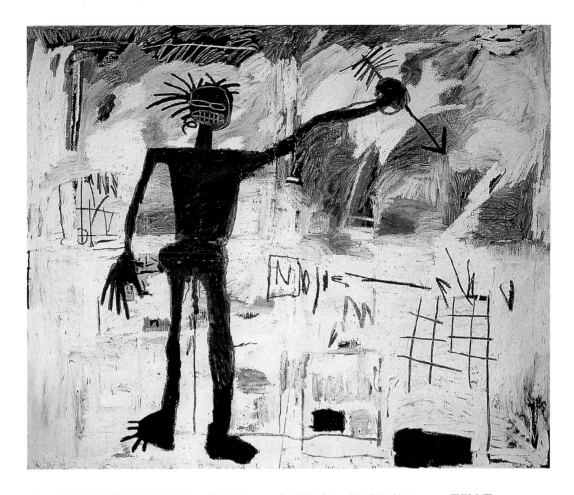

冠，那這位氣憤的英雄則是一位烈士，一個像基督一樣受難的聖人。

以巴斯奇亞的觀點來看，這幅畫顯然並不全然是代表著他身為藝術家的角色，如果回顧他常歌頌的黑人英雄們：那些在白人的壓制下，在壯年時就過世的熱情運動員及音樂家們，可以顯現出這幅畫的是更廣泛的、代表黑人英雄的符號。

以此類推，〈聖人〉伴隨著像是由小孩所畫的鳥，並不只是另一個人類與動物界和解共存的故事，畫中主角握著的拳頭，二頭肌隆起，可以辨別是他是一位鬥士。

1982年的〈自畫像〉巴斯奇亞更進一步地建立神聖、烈士、超凡主義、英雄主義和身為一位藝術家之間的關聯性。由私人收藏的這幅畫顯現巴斯奇亞對色彩的特殊敏銳度。這幅畫畫面由

巴斯奇亞
自畫像 1982
壓克力、油彩蠟筆於亞麻布
193×239cm
私人收藏
1998年以330萬美元於拍賣會售出

白色、灰藍色與黑色的區塊所主導。只有一個紅色的三角形及裸身男子手後的黃色區塊讓這幅畫有了色調反差。經由背景厚重的顏料抹上了一個人形圖案，這幅畫似一面油漆斑駁的牆壁。人形全以黑色描繪，藝術家本人因此也像個影子，或是有東西在牆上燒焦時所留下的圖案。從一頭的亂髮串可以辨別這個人

是巴斯奇亞，他從「薩莫」這個街頭角色正式轉換為一位藝術家時，他就不再留染金的龐克頭了。

　　高舉的左手握住了一把箭，指向右下方的角落，讓這幅畫家

巴斯奇亞
無題 1981
壓克力、油彩蠟筆於畫布
183×152.5cm
美國康乃狄克格林威治Stephanie和Peter Brant基金會藏，紐約Tony Shafrazi藝廊(右圖)

巴斯奇亞
無題（自畫像——國王） 1981
壓克力、油彩、油彩蠟筆、紙拼貼於木板及鏡子
118×87.6cm(右上圖)

自畫像和〈聖人〉建立起了關聯性，即主角左手都握著象徵權威的物品，並且都頂著光輝的皇冠。1981年所繪的〈自畫像——國王〉再次地將藝術家比擬烈士，同年的〈無題〉畫中有一位頭頂著光環的男子往右行走，在左手上拿著一把箭，重複著拳擊手握著拳頭的動作。

　　這樣回想起來，巴斯奇亞以孩童式手法描繪大都市、還有畫中人物的姿態表情，可以明顯地看出他藝術中的憤怒及反叛成分。但這總是包含著（有時以簡化或較不易解讀的形態）他譏諷評判的文字遊戲——自從「薩莫」時期開時，就將藝術樹立為敵。

　　在後來畫布上的皇冠及版權記號是從塗鴉時期所延續的習慣。皇冠無論是出現在名字、運動選手、風雲人物，或是一個名詞旁邊，都是直接、非諷刺的代表對畫中人物的尊敬，就如巴斯奇亞表示自己畫作的主題是「國王，英雄與街頭」。在許多1981年所創作的作品中，「薩莫」以縮寫的S表現，和皇冠一同出現，其中也可以看到巴斯奇亞特意挑選都市景像為主題，背景也與圖像裝飾區隔開來，形成反差。

　　1981年所做的〈紅人〉，畫中的主角也可以解讀是一位美國原住民，他高舉著右手，呈現了巴斯奇亞畫作中令人熟悉的造型，但這次他並不是一個英雄或鬥士，反而比較像警察在柏油路上筐下的受害者框框。畫面中飛機及汽車的圖像顯現這幅畫的場景是在都市中，互相衝撞的汽車，或許是指巴斯奇亞在七歲時所發生的車禍。

符號、印記的拼湊

　　而 © 符號可說比皇冠還更具野心，它直接的質疑了所有權的價值觀。如果是畫在一般住家的牆上，這並不是代表「薩莫」版權所有，而是質疑了合法性本身的概念，像是所有匿名的塗鴉無法宣示擁有牆上的作品，或是擁有作品的版權，因為他創作的行

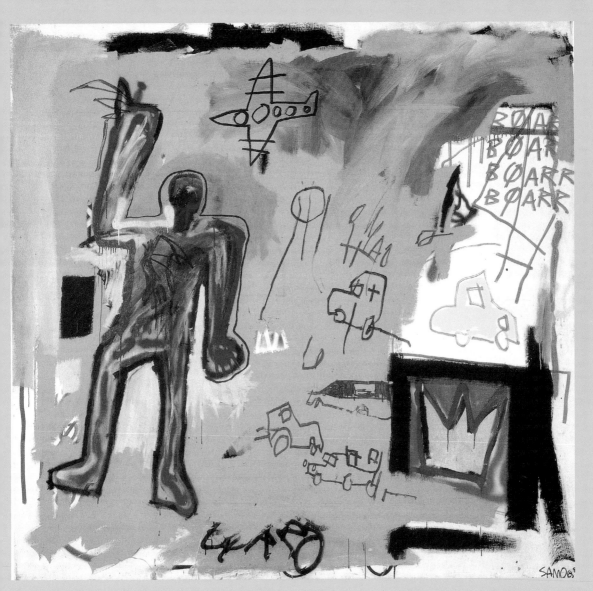

巴斯奇亞
無題（紅人） 1981
壓克力、油彩蠟筆、噴漆於畫布 204.5×211cm
私人收藏，紐約Tony Shafrazi藝廊提供

為本身就不合法。

　　巴斯奇亞更進一步的發展 © 符號，在1982年創作的〈德國移居者〉和〈朝聖之旅〉中加上了公證印記（Notary），使公證印記也成為他可隨意取材的符號。〈朝聖之旅〉的藍色背景大部分都被另一層灰白色遮蓋，形成了左下角的水域，也可以當作有著一只飛機的天空。有一把箭頭及皇冠的點綴、一隻在〈聖人〉中已看過的支架鳥、一個中世紀教士的粗劣臨摹、一個黑皮膚的工人手上拿著耙子、蝙蝠俠的標誌、解剖學書籍上的插畫、經由一個版權認證符號提出象徵價值的數字二十七、還有重複的、被塗掉一半的公證印記……剛開始看可能會認為這些符號是沒有關聯的隨意拼湊。

　　除了喜愛解剖學圖像及孩童繪畫風格，巴斯奇亞偶而會在畫面上加入漫畫人物，例如蝙蝠俠、超人和大力水手卜派。他從未試圖掩飾大眾媒體與電視直接對他的影響，並從中擷取繪畫的題材。在一個由大眾傳播媒體所主導的時代裡，這樣的畫法格外切合。

巴斯奇亞
德國移居者　1982
壓克力、油彩蠟筆於畫布
183×549cm
私人收藏

巴斯奇亞
朝聖之旅 1982
壓克力、油彩蠟筆、紙於畫布 153×153cm
私人收藏

同樣1981年的〈警長〉直接採取連環漫畫的繪畫手法。從左方一個身著黑白囚衣的犯人，頭上戴著皇冠及公證印記，將一隻叉子刺向帶著槍及警徽的警察。在畫面下方三分之一部分的字母，伴隨著這戲劇性的意外，從警察眼睛噴出的血可以推測這件意外的嚴重度。

1983年所繪的〈公證人〉將公證印記做為解謎的重要關鍵。〈公證人〉以層層堆疊的方式讓畫面充滿了不同的符號，包括人體解剖素描、希臘神話和歷史典故。畫中央的半身人像以骷髏的方式呈現，身軀輪廓內有著線條。在畫面右方寫著「男子軀幹的習題」則足以成為中央人物的註解。

在畫作中重複的字是「Pluto」（布魯圖）——希臘羅馬神話中的冥府之神，也同樣是財富之神。據神話描述，布魯圖是失明的，所以無法區分財富的分配，一般以「豐饒之角」做為象徵符號。巴斯奇亞或許對於布魯圖的神話故事感同身受，或是認為這個角色和自己的作風頗有雷同之處，因為巴斯奇亞也會隨意的將大把鈔票塞進路邊乞丐和遊民的手中，並且常會在旅行的時候大方的招待同行友人。

身為掌管地府的神，布魯圖往死亡的途徑旅行，可以由畫面上的骷髏嗅到死亡的氣息，在畫面上多次出現的詞句為「dehydrated」（脫水）和「因為……」，部分被顏料覆蓋，到底為什麼而脫水的原因被隱藏起來或是難以辨認。但可以從一些殘破的字彙拼湊後得到的解答：死因「dehydrated」（脫水）字樣的周圍圍繞著「parasites」（寄生蟲）、「leeches」（血蛭），另外他還畫了一隻跳蚤，代表了死亡原因是「因為被寄生蟲吸乾血液而死」。

在左上方的公證印記與淺綠色背景形成反差，直接連結人形下方的解釋字樣：「這是一個給所有公共＋私人債務的票據©」。這個宣言將圖像轉化為現金或是一張證明書，以公證印記做為憑藉。因此這幅作品可以被解讀為附帶了法律條款的自畫像，或是巴斯奇亞希望藉由這幅畫回應他的處境：被榨乾了。面對現實，無論他想要在畫作中表達什麼樣的理想或價值觀，這幅

巴斯奇亞
無題（警長） 1981
壓克力、油彩蠟筆於畫布
131×188cm
私人收藏，紐約Tony Shafrazi藝廊提供

圖見78、79頁

巴斯奇亞
無題（墜落天使）
1981
壓克力、油彩蠟筆於畫布
168×197.5cm
私人收藏，紐約Tony Shafrazi藝廊提供

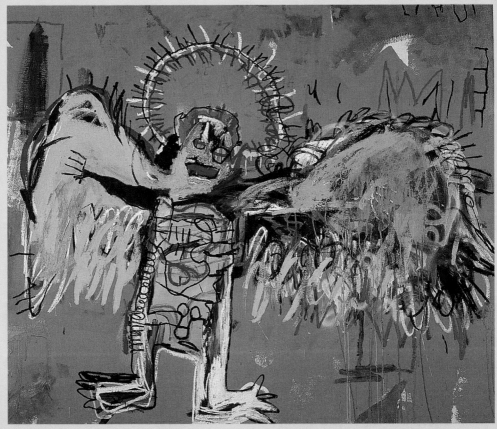

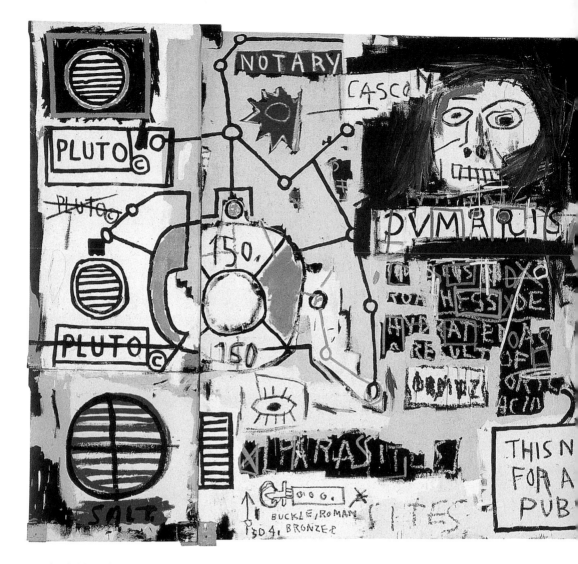

作品仍會被它商業價值的高低做為考量，最後他將被無法控制的市場操作給淹沒。

除了〈公證人〉之外，1983年的另外兩幅畫〈丹尼‧羅森〉（Danny Rosen）和〈好萊塢非洲人在中國戲院前星光大道〉都有一個不存在於任何字典的奇怪拼字「DUMARIUS」。這個巴斯奇亞自己創造的詞彙是從他所發掘的一本書所上面的照片演化而來，伯查德‧布蘭特（Burchard Brentje）所寫的《非洲岩石藝術》第八十八頁的圖片呈現聖喬治和一個希臘古文Φωπις。

這畫是由在撒哈拉東方的遊牧民族，布拉梅爾（Blemyers）

巴斯奇亞
公證人 1983
壓克力、油彩蠟筆、紙拼貼 繪於以木條做支架的畫布上
180.5×401.5cm
Schorr家族收藏，普林斯敦大學美術館長期借展

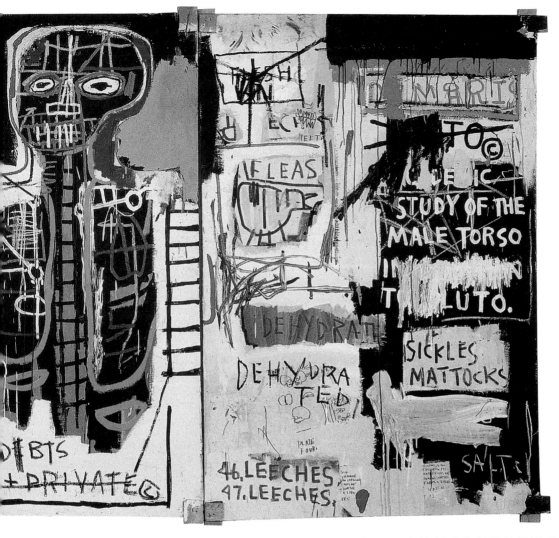

的一個無名藝術家所繪的，他在每年族人旅行時在營地的邊界畫
下族人和家庭成員的畫像；這個希臘文的原意也是製造圖像、繪
畫、書寫及塗鴉的意思。在他們的藝術中，布拉梅爾族將非洲宗
教、埃及神學及基督偶像的符號融合。

　　可以肯定地說，巴斯奇亞創造了「DUMARIUS」並不是為了
臨摹希臘文字的正確寫法，而只是想要效仿布拉梅爾人──他們
多重的文化身份，還有融合不同起源的文化，重新拼湊成自己語
言的傳統。布拉梅爾人讓巴斯奇亞認知到在他之前已經有取樣混
和藝術的手法，布拉梅爾人也和他一樣幾乎無法描述的複雜多重

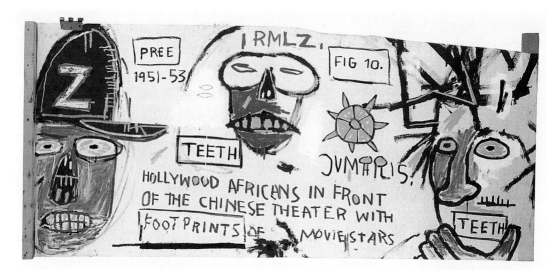

身份，這個發現讓他興奮無比。

　　在其他作品裡，巴斯奇亞表達出厭惡藝術被行銷的方式，並以殘酷的方式象徵性地描繪這樣的狀態。1982年的畫作〈五千元〉，畫布上只有兩種調子的棕色，還有以數字及英文寫下這幅畫被販售的定價。這幅畫除了它的價格之外，沒有其他附加的「藝術」價值，並且沒有隱含任何「意義」。

　　另一方面巴斯奇亞以自己獨特的方式重述了他的偶像——安迪·沃荷——的策略：不掩飾資本主義下，藝術市場運作的方式，為之製造「內容」，更變本加厲地將整個過程省略，只展現出最後獲利的目的。一幅藝術作品不比定價標籤多出什麼；就只是一個你可不可以買得起的價格而已。

　　巴斯奇亞有時是挖苦，有時充滿幽默地持續嘲諷自己在藝術市場的價值，例如「淨重」、「估價」和「200元」等字樣使用。

　　他也常用食物、化學成分和金屬的名稱。S標誌，假如是在一個三角形中代表了超人，在其他部分則是舊匿名「薩莫」的縮寫，也可以是日常生活用品「鹽」（Salt）的簡稱。另一幅1981年創作的畫作上除了「牛奶」的英文字，加上版權記號——兩個符號共陳代表了對一件日常生活用品通路的控制，並且從壟斷中獲取利益。這幅畫可以是一首激進且富有想像力的短詩。

　　食物可以受版權規範的奇怪概念，觸及了資源分配公平性

巴斯奇亞
好萊塢非洲人在中國戲院前星光大道
1983　壓克力、油彩蠟筆　繪於以木條做支架的畫布上
90×207cm
紐約尚·米榭·巴斯奇亞財產信託基金會

巴斯奇亞
五千元　1982
壓克力、油彩蠟筆繪於以木條做支架的畫布上　93.5×92.5
紐約尚·米榭·巴斯奇亞財產信託基金會

巴斯奇亞的作品常直接影射他在藝術市場中的定位。一個極端的例子就如這幅〈五千元〉作品一樣，他所要求的價格成了這幅畫作唯一的內容。（右圖）

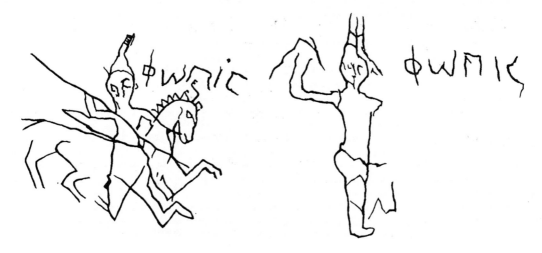

的問題，巴斯奇亞常質疑這個議題，並在他的畫作中提出其他物品及金屬的名稱。像是「鉛」（lead）、「石棉」（asbestos）、「炭」（carbon）和「焦油」（tar）。

　　而「牛奶」這個字彙或許和一首巴斯奇亞常聽的歌也有關，唐·瓦茲（Don Was）所寫的「告訴我在作夢」其中有句不朽的歌詞：「人需要牛奶，所以他擁有百萬隻牛。」

　　1982年的畫作〈葡萄糖〉和〈五千元〉有相同的激進概念，但像是許多巴斯奇亞的畫作一樣，看起來尚未完成。這個刻意的效果挑戰觀看他作品的方式；他創作時將顏料層層堆疊，或許手法並不符合快速的市場需求，部分作品在未完成之前就被展覽或賣出，這樣的模式甚是可以被譏諷為現款取貨商店。

伯查德·布蘭特（Burchard Brentje）所寫的《非洲岩石藝術》第八十八頁的圖片呈現聖喬治和一個希臘古文Φωπις。（上圖）

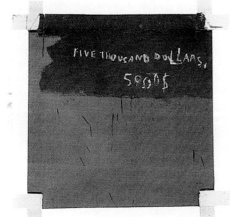

　　〈葡萄糖〉可以被簡單的解讀是一幅單純的色塊繪畫。巴斯奇亞再次運用多層顏色堆疊，以金色為主，畫面上方黑色的大型筆觸成為反差。「Dextrose」（葡萄糖）的字樣以巴斯奇亞的招牌皇冠符號裝飾，被寫在中間靠左的地方。這幅曾經被安迪·沃荷收藏的畫是巴斯奇亞最極簡的一件作品。顯現出將巴斯奇亞定為新表現主義藝術家只不過故事中的一部分而已。巴斯奇亞可以用

別具風格的方式組合複雜的元素，成就
了富含哲理的作品，這已經無法以單純
的表現主義一語帶過。

　　那位巴斯奇亞筆下令人熟悉、高
舉雙手的男子又再次地在1981年的作品
〈石棉〉（Asbestos）出現。像是「焦
油」一樣，石棉是巴斯奇亞作品中最常
出現的字彙之一。就像「炭」一樣，焦
油是對種族歧視的直接反擊。當被問到
為何常使用「炭」這個詞彙，巴斯奇亞
大喊：「你認為我需要有多黑？」焦油
的黑被用來譬喻巴斯奇亞皮膚的顏色，
但他用更激烈的手法在1982年繪製的
〈焦油和羽毛〉中運用這個元素，比喻
在黑人身上淋上焦油，再灑上羽毛的種
族歧視刑罰。

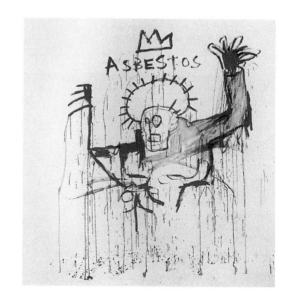

巴斯奇亞　**無題（焦油和羽毛）**　1982　壓克力、噴漆、油彩蠟筆、柏油、羽毛於兩塊木板上
274×233.5cm　紐約私人收藏

巴斯奇亞　**無題（焦油）**　1981　油彩於木板　92×54cm

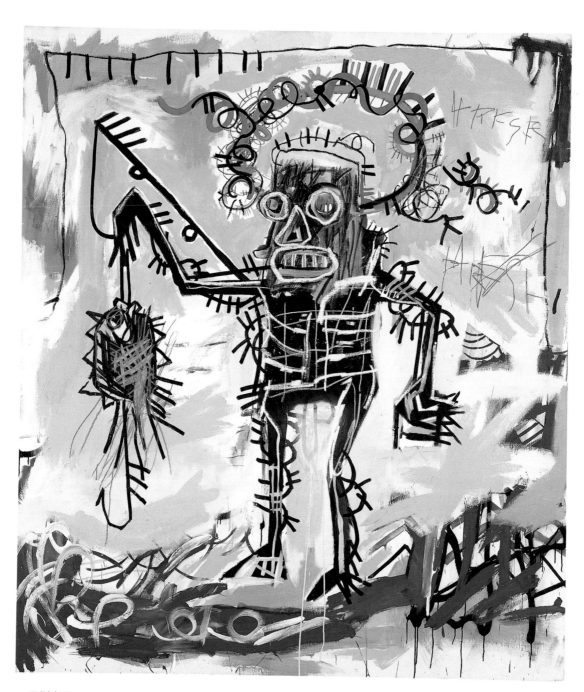

巴斯奇亞
無題 1981
壓克力、油彩蠟筆、噴畫於畫布　198×173cm
Mia and Patrick Demarchelier夫婦收藏

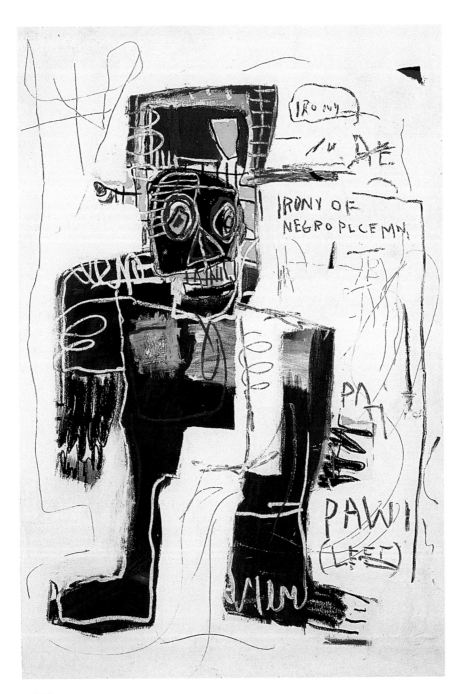

巴斯奇亞
諷刺的黑人警察 1981
壓克力、油彩蠟筆於木板 183×122cm
Dan and Jeanne Fauci收藏

站在藝術市場的高峰

　　巴斯奇亞在1982年為諾塞畫廊準備首次展覽的期間，曾短暫地在3月到波多黎各和鄰近的庫雷布拉小島旅行。他帶著一幅已經修改多次的畫作〈雞肉飯〉，畫中一名男性將一盤烤雞遞向坐著的女方。這幅畫所要描述的場合似乎很平凡，但卻被一股恐懼感所圍繞著：畫中女子將右手放在左乳房下，好似要將它獻給那位男子當作禮物，但她的頭髮站立，面孔如面具般扭曲，提示了她無可言喻的憤怒。

　　戴了荊棘冠冕的男子一邊將食物遞給女方，但視線則含蓄的移到一旁。女子頭上豎起的黑色線條也在手臂重覆，形成一種爪子樣的工具；男子的左腳也像耙子一樣；由格子狀構成的黑色骨骼及面容，都讓這幅畫檯面下的暴力浮現，傳遞危險的印象。

　　有人認為這幅畫是巴斯奇亞作品中，少數描繪室內景觀的。但事實上，除了以支架構成的桌子及椅子，並沒有其他元素提示這幅畫的場景是在室內，或是室外。也有其他人錯誤地認為〈雞肉飯〉是巴斯奇亞畫作中少數描繪女人的作品，但其實巴斯奇亞經常以各種形式的手法在畫作中描繪女性。

　　1983年的〈維納斯〉是重要的一幅範例，帶著杜布菲1950年代畫作的影響，露齒大笑的女子頭部是以平面簡單的方式畫出，

圖見90頁

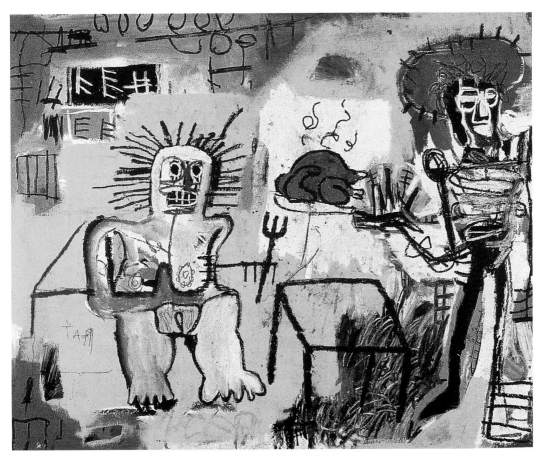

巴斯奇亞
雞肉飯 1981
壓克力、油彩蠟筆於
畫布
172.5×213.5cm
美國康乃狄克格林
威治Stephanie和Peter
Brant基金會藏，Tony
Shafrazi藝廊提供
〈雞肉飯〉顯示出巴
斯奇亞在一幅畫作中
運用多種風格的繪畫
技法。男女之間的問
題也常是巴斯奇亞作
品的主題。

圖見92頁

大部分被畫布所裁切，只能看到沒有四肢的軀幹、圓形的胸部、她的肚臍和恥骨。輪廓是以黑色間斷的線條畫出，呈現了簡潔有力的畫面。就如同杜布菲的畫作，巴斯奇亞用厚重的顏料填滿背景及人像，以褐色描繪女性身體，象徵了女人等同於土地般的特質。身體的本身也可以被解讀為是一個臉孔，這也是杜布菲作品的特色。

巴斯奇亞其他以女性為主題的作品中，有些是受時尚繪畫的影響或是和色情產業有關，例如1985年的〈乳〉及1984年的〈應召女郎〉。巴斯奇亞向女性歌手比利·哈勒戴（Billie Holliday）致敬，在1983年至1987年期間創做了〈比利〉，將她列為一名黑人英雄。他對西方古典名畫中所描繪的女性角色也興趣濃厚，引用了達文西的〈蒙娜麗莎〉做為〈Lye〉，和一幅同名畫作的主要視覺元素。

巴斯奇亞
無題（維納斯）
1983
壓克力於畫布
167.5×152.5cm
紐約尚・米榭・巴斯
奇亞財產信託基金會

　　布恩在1983到1985年之間經手巴斯奇亞畫作的販賣，在一幅
以〈布恩〉為題名的畫作中，巴斯奇亞曖昧地將〈蒙娜麗莎〉複 圖見93頁
製畫像貼在厚紙板上，予以修改當作布恩的面孔，並在下方寫了
布恩的名字。至今蒙娜麗莎仍被視為一種理想的女性或女人的典
範，但巴斯奇亞的版本則將那樣的理想拋諸腦後，為的是強烈批
評布恩的虛榮。

　　巴斯奇亞以蒙娜麗莎為題材的作品在1982年的〈皇冠酒店 圖見112頁
（蒙娜麗莎黑色背景）〉達到極端，畫中一名裸體的女性有著漫
畫式的面孔，伴隨著「蒙娜麗莎／百分之十七的蒙娜麗莎是為了
傻瓜／奧林匹亞」等註解。

　　除了蒙娜麗莎之外，巴斯奇亞也取材馬奈（Edward Manet）
於1863年完成的〈奧林匹亞〉，創作了〈四分之三的奧林匹亞減

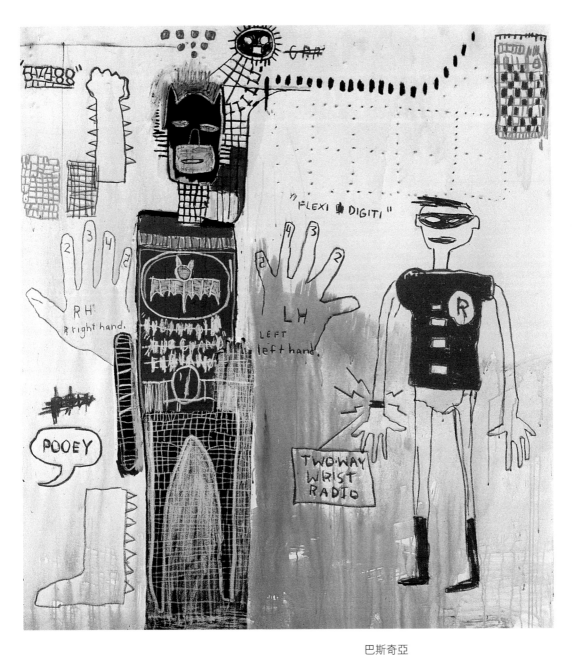

巴斯奇亞
鋼琴課（獻給恰拉） 1983
壓克力油彩畫布
167.5×152.5cm
Enrico Navarra 收藏

巴斯奇亞
蒙娜麗莎 1983
壓克力、油彩蠟筆於畫布　169.5×154.5cm
日內瓦José Nesa提供

巴斯奇亞
布恩 1983
木製裱裝紙拼貼、軟毛筆
、油彩蠟筆於厚紙板
104×30.5cm
紐約 José Mugrabi收藏
這幅畫以拙劣的手法重繪
了達文西著名的〈蒙娜麗
莎〉，並獻給他的畫商布
恩。巴斯奇亞和布恩的合
作關係最後以不愉快的方
式收場，就像他和許多其
他藝術經理人一樣。

掉僕人〉和〈奧林匹亞中的黑人女僕〉。黑人女性在歐洲繪畫史中少見，偶爾出現時也不免於附帶著種族歧視的意味，巴斯奇亞因此特意地在畫作中重新檢視這個問題。

圖見97頁

庫雷布拉小島是巴斯奇亞1981年創作〈毒綠洲〉的地點。在畫面的左邊有帶著光環的黑人男子，受左下方的綠色毒蛇威脅，畫作右方畫了一頭牛的骨骸，身旁有蒼蠅圍繞著。在這屍體的上方可以看到題目所指，被下毒的水源。畫作的表面以噴漆和不同顏色的色塊重複地堆疊，從發亮的黃色轉為沙漠的橙色。被夾在毒蛇與毒水之間，畫中主角對於存在的無助和一股被遺棄的感覺呼之欲出。

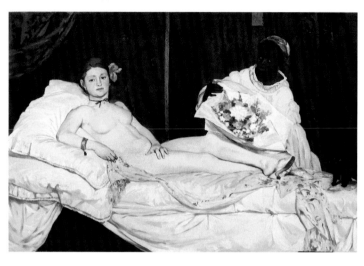

馬奈
奧林匹亞 1863
油彩畫布
130.5×190cm
巴黎奧塞美術館藏

1982年2月在諾塞畫廊，巴斯奇亞將〈雞肉飯〉掛在〈自畫像〉與〈年收入〉旁邊。〈年收入〉畫作中的黑人男子頭上頂著光環及「E Pluribus」字樣，左手握著火把，使《藝術論壇》的藝評席佛史隆（Jeanne Silverthorne）認為這名人物暗示了自由女神像——「E Pluribus」是約翰・亞當斯、富蘭克林、傑弗遜在1776年所建議美國國徽上的拉丁文「E Pluribus Unum」（合眾為一）的頭兩個字母，這個格言定下了十三個省份共同成立為一個國家的任務，也代表融合不同文化、教育及宗教成為一個統一社會，但不傷及各自獨立特色的難題。火把象徵啟蒙時期對於自由、平等、博愛的期許，也包含了法國大革命及美國憲法的信條。持著手把的拳擊手象徵性地與右手邊「per capita」（年收入）的概念對抗。因此美國創立時的理想和經濟掛帥的社會狀態成了反差，希望成立一個自由國家的冀望也因種族歧視的猖狂而變調，美國提倡的平等面對的是如何扶植窮困弱勢族群的艱鉅任務。

席佛史隆對於巴斯奇亞繪畫中簡短的詩句特別感興趣，這些

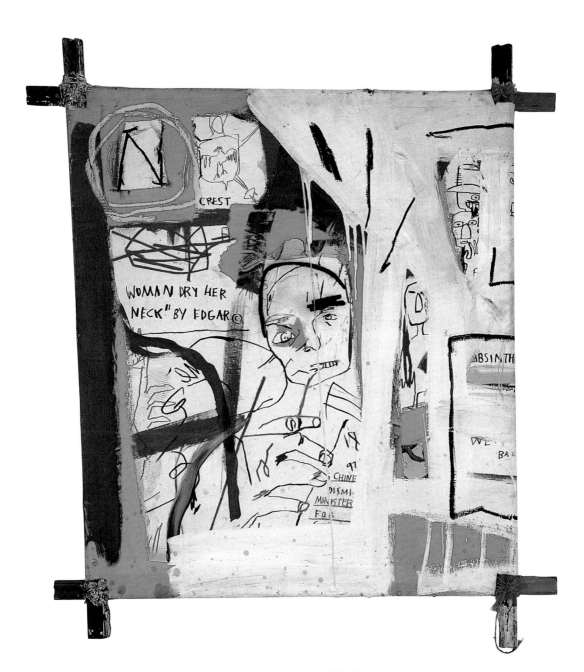

巴斯奇亞
四分之三的奧林匹亞減掉僕人　1982
壓克力、油彩蠟筆、石墨、紙拼貼
繪於以木條做支架的畫布上　122×113cm
紐約尚・米榭・巴斯奇亞財產信託基金會

曾經出現在紐約街頭的詩句，常也針對種族主義而寫，例如「焦油城鎮」、「棉花的起源」。1981年的作品〈吉米最棒……〉中有較長的詩句，簡短的描寫了一名黑人的傳記：

圖見103頁

「吉米最棒

轉身回到

他童年記錄的

重擊。」

藝評芮內・李查解釋這首詩：「任何待過少年感化院的人都可以告訴你，最聰明、最強壯、最篤定、最足智多謀的黑人及拉丁美洲人都被系統化地漠視，並因牢獄嚴厲的規範而感到挫折……他們計畫在你年輕的時候就逮捕你。吉米（最棒），身為一名年輕罪犯（童年記錄），永遠也無法擺脫監獄（重擊），他的一生被監獄體制及汙名給摧毀，法治不斷地重複原始的審判。這是黑人首次面對白人司法正義。」

席佛史隆認為，巴斯奇亞的圖像詩句正好和畫作的大型尺寸成正向的搭配：「詩句短小簡單……他有聰穎的頭腦和靈巧的雙手；他不斷地改寫自己的成功，在需求持續升高之下，如果巴斯奇亞能夠妥善地運用兩者，所以兩者不至於抵觸，他或許能避免傷害。」

第二次在摩德納，與義大利畫商馬索利合作的經驗，似乎是巴斯奇亞的一個轉捩點。〈從拿坡里來的男人〉顯現出與馬索利相處的尷尬處境，畫面上有一個紅色的動物頭顱，有可能是豬。伴隨著皇冠以及美元的符號，這幅雙連畫包含大量的藍色、黑色及紅色文字，包括「火腿商人」、「豬排」、「大份豬肉三明治」、「Vini Vici Vidi」、「餵肥的獅子」、「漂白劑」及「奢華」。

圖見102頁

這些字彙顯現巴斯奇亞曖昧的處境——「豪華」、「大份豬肉三明治」及義大利文所寫的「火腿商人」無庸置疑是在影射馬索利，他曾經營豬肉的買賣，並以他的大方及好客著名。被錯誤引用的凱撒大帝的名言「veni vidi vici」，原意是「我來、我見、我征服」，加上了皇冠則代表巴斯奇亞在繪畫生涯的頂峰的喜悅。

巴斯奇亞
無題（奧林匹亞中的黑人女僕） 1982
壓克力、鉛筆、油彩蠟筆、紙拼貼　繪於以木條做支架的畫布上
122.6×76.2cm
紐約Ara Arslanian收藏

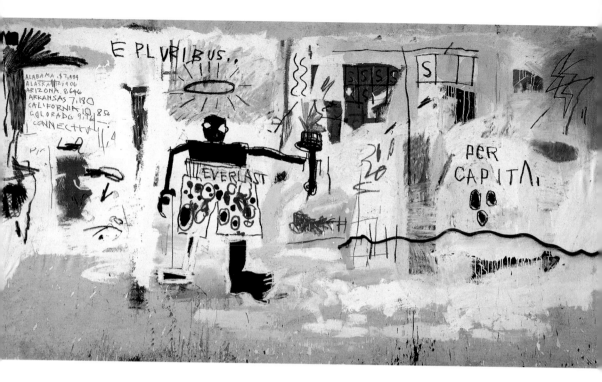

巴斯奇亞
年收入 1981 壓克力、油彩蠟筆於畫布
203×381cm
美國康乃狄克格林威治Stephanie和Peter Brant基金會藏
這幅畫影射了美國歷史，以及改造了像是自由女神像這樣的符號，因此〈年收入〉刻意地轉化現有的物件，以此試圖創造獨特的視覺語言。

　　但是「漂白劑」可以代表某些黑人用來淡化膚色的化學藥劑，也可以是棒球賽中較便宜的外野席，並突顯出巴斯奇亞膚色，以及摩德納種族歧視的問題。「餵肥的獅子」也是對貪婪的馬索利、諾塞、比休柏格憤怒的吶喊，他們常彼此之間互相重複轉賣巴斯奇亞的作品，使價格飆漲。畫家德帕瑪記得巴斯奇亞曾說過：「這就像餵獅子一樣，就像無底洞，你可以整天丟肉給牠吃，而他們仍不滿足。」

　　這位年輕的畫家後來和《紐約時報》周日雜誌的記者說：「他們為我計畫一切，所以我必須要一個禮拜畫八幅畫，諾塞、布魯諾和馬索利都在那。這就像是一座工廠一樣，一個病態的工廠。我想躍升為一名巨星，不是一隻畫廊的吉祥物。」

　　但展覽一個接著一個，而且愈來愈成功。諾塞的生意夥伴，賴瑞‧高古軒在1982年四月為巴斯奇亞在他洛杉磯的畫廊舉辦了一場個展。所有的作品在傍晚開幕時就全數售出，包括兩種不同版本的〈焦油和羽毛〉、〈紅戰士〉、〈黑色頭蓋骨〉、〈金色上的兩個頭〉、〈洛杉磯之畫〉、〈黑人角色〉、〈腰肉〉和

巴斯奇亞
腰肉 1982
壓克力、油彩蠟筆於
畫布 183×122cm
紐約Tony Shafrazi藝廊

巴斯奇亞
毒綠洲 1981
壓克力、油彩蠟筆、
噴漆於畫布
167.5×244cm
Schorr家族收藏，普
林斯頓大學美術館長
期借展

〈六罪犯〉。高古軒熟練地吸引了洛杉磯的收藏家前來參觀，巴斯奇亞也用他壞男孩的姿態履行了他輕蔑、挑釁收藏家的慣例。大麻煙不離手，隨身聽耳機不離開耳朵，他捉弄任何嘗試和他交談的人。他在洛杉磯待了六個月，從此之後，一直到過世之前都定期到加州旅行。

在1982年夏天，巴斯奇亞成為第七屆德國前衛文件展中最年輕的藝術家之一，在德國卡塞爾舉辦四年一度的前衛文件展是西方藝術界中最重要的節慶。這個展覽包含了五件巴斯奇亞的作品：〈雞肉飯〉、〈左側的男子〉、〈無題〉、〈毒綠洲〉和〈複數皇冠（淨重）〉。同時在蘇黎世，比休柏格用他的收藏籌畫一場巴斯奇亞的個展，為了能在九月即時展出。因此比休柏格取得了在歐洲獨家仲介巴斯奇亞作品的權利。

也是在蘇黎世的這場展覽當中，巴斯奇亞第一次展覽將木頭框架曝露在外，然後架著帆布的畫作。這個技法將作品由平面的繪畫轉變為觸覺型的立體物件，令人聯想起非洲的護盾、波利尼西亞帆船索具，或是西班牙宗教聖器。巴斯奇亞運用其他非傳統

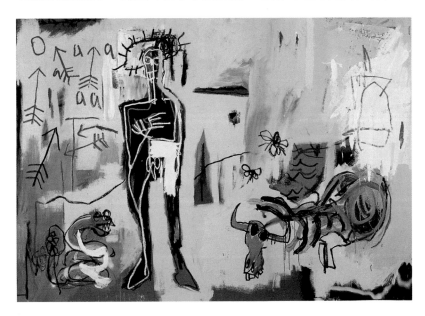

巴斯奇亞
無題（一組十四張的繪畫）　1981
墨水、蠟筆、壓克力於紙上　各76.2×55.9cm
美國康乃狄克格林威治Stephanie和Peter Brant基金會藏

藝術家雜誌社　收

100　台北市重慶南路一段147號6樓

6F, No.147, Sec.1, Chung-Ching S. Rd., Taipei, Taiwan, R.O.C.

生　名：＿＿＿＿＿＿＿＿＿＿＿　性別：男□ 女□ 年齡：＿＿＿＿

見在地址：＿＿＿＿＿＿＿＿＿＿＿＿＿＿＿＿＿＿＿＿＿＿＿＿＿＿

永久地址：＿＿＿＿＿＿＿＿＿＿＿＿＿＿＿＿＿＿＿＿＿＿＿＿＿＿

電　話：日／＿＿＿＿＿＿＿＿　手機／＿＿＿＿＿＿＿＿＿＿＿

E-Mail：＿＿＿＿＿＿＿＿＿＿＿＿＿＿＿＿＿＿＿＿＿＿＿＿＿＿

在　學：□ 學歷：＿＿＿＿＿＿＿　職業：＿＿＿＿＿＿＿＿＿＿

您是藝術家雜誌：□今訂戶　□曾經訂戶　□零購者　□非讀者

客戶服務專線：**(02)23886715**　E-Mail：**art.books@msa.hinet.net**

藝術家書友卡

感謝您購買本書,這一小張回函卡將建立您與本社間的橋樑。我們將參考您的意見,出版更好書,及提供您最新書訊和優惠價格的依據,謝謝您填寫此卡並寄回。

1.您買的書名是:＿＿＿＿＿＿＿＿＿＿

2.您從何處得知本書:

　　□藝術家雜誌　□報章媒體　□廣告書訊　□逛書店　□親友介紹
　　□網站介紹　　□讀書會　　□其他

3.購買理由:

　　□作者知名度　□書名吸引　□實用需要　□親朋推薦　□封面吸引
　　□其他＿＿＿＿＿＿＿＿＿＿

4.購買地點:＿＿＿＿＿＿＿市(縣)＿＿＿＿＿＿書店

　　□劃撥　　　　□書展　　　　□網站線上

5.對本書意見:(請填代號1.滿意 2.尚可 3.再改進,請提供建議)

　　□內容　　　□封面　　　□編排　　　□價格　　　□紙張
　　□其他建議＿＿＿＿＿＿＿＿＿＿

6.您希望本社未來出版?(可複選)

　　□世界名畫家　□中國名畫家　□著名畫派畫論　□藝術欣賞
　　□美術行政　　□建築藝術　　□公共藝術　　　□美術設計
　　□繪畫技法　　□宗教美術　　□陶瓷藝術　　　□文物收藏
　　□兒童美育　　□民間藝術　　□文化資產　　　□藝術評論
　　□文化旅遊

您推薦＿＿＿＿＿＿＿＿＿＿作者 或＿＿＿＿＿＿＿＿＿＿類書籍

7.您對本社叢書　□經常買　□初次買　□偶而買

N©

A DOG WATCHING A DOG
ON TELEVISION BITE
·EACH· OTHER·

PLVSH·SAFE HE THINK.

AARON©

LINE
HIS WITH
CRVSHED
FEET©

ORIGIN OF COTTON

NO MUNDANE OPTIONS.

MILK©

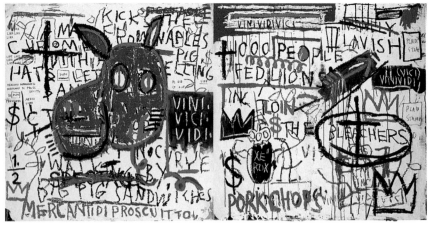

巴斯奇亞
從拿坡里來的男人
1982
壓克力、油彩蠟筆
、紙拼貼於木板
123×246.5cm
畢爾包古根漢美術
館藏

巴斯奇亞
六罪犯 1982
壓克力、油彩蠟筆
於纖維板三聯畫
178×366cm
洛杉磯當代美術館
，Scott D. F. Spiegel
收藏

的現成物件來繪畫，例如：門、窗戶及冰箱，這些物件都由他的
助理準備、放置在曼哈頓克羅斯比街（Crosby Street）的畫室裡。

　　這個工作室是安尼娜‧諾塞幫他找到的。1982年春天的這
個時期因而被他描述為：「我有一點現金，而且創作了我最佳的
作品。我完全的隱居起來，長時間的工作，用了各種毒品。」巴
斯奇亞全神貫注的在他的藝術上，生活中只和另一名助手，托
頓（Torton）有互動，他們一起到蘇黎世比休柏格那兒待了一個
禮拜。以粉紅色為主調的作品〈布魯諾在阿彭策爾〉，用友善
的孩童式畫風記錄了他們在瑞士阿彭策爾的時光。上頭寫下的
「ESSEN」字樣在德文的意思是「食物」，這裡指的是這位藝術
經理人對美食的熱愛。

圖見17頁

巴斯奇亞
吉米最棒⋯⋯ 1981
噴漆、油彩蠟筆於兩塊金屬　244×244cm
Tsong-Zung Chang收藏

正式與安迪・沃荷會面

　　巴斯奇亞也為另一個原因而和比休柏格維持良好關係。這位瑞士的藝術鑑賞家、畫廊經營者也同時是安迪・沃荷的經理人。起初，安迪・沃荷對於和年輕的巴斯奇亞見面興趣缺缺。在1982年10月4日，比休柏格帶巴斯奇亞前往紐約聯合廣場，安迪・沃荷的傳奇「The Factory」（工廠）工作室，當時沃荷懷疑地問比休柏格：「他真的是一位出色的藝術家嗎？」比休柏格回答：「他將會成為一位真的很偉大的藝術家。」

　　因此，比休柏格附帶要求沃荷為巴斯奇亞畫一張肖像。沃荷的攝影師，克里斯（Chris Makos）受命用即可拍為巴斯奇亞和沃荷照了幾張相。巴斯奇亞不久即告退回到自己的工作室。兩個小時之後，正當沃荷和比休柏格準備前去午餐時，工廠工作室的門鈴響起，巴斯奇亞的助手托頓送來一幅繪有沃荷和自己兩人的肖像畫，顏料甚至還沒乾。沃荷的反應是以他一貫的務實態度，慢聲細語的說：「我好忌妒，他比我的速度還快呢。」

　　巴斯奇亞的速寫作品〈雙頭像〉生動地描繪了安迪・沃荷。畫中的沃荷右手擺在臉頰旁，這是他的招牌姿勢。巴斯奇亞只用孩童式純真的畫風，捨去了精確的特徵，並為自己添了一枚大大的微笑。沃荷曾經以「你仍然在街頭賣畫維生嗎？」做為和巴斯奇亞對話的開場白，現在才領略到巴斯奇亞的作品在德國和瑞士可以賣到兩萬美元，還有，在漸漸淡忘他的藝術界裡，巴斯奇亞是快速竄紅的新星。不免是這些現實的因素，沃荷才考慮和巴斯奇亞一起合作，同意比休柏格早在一年前就已提出的計畫。

　　同時，原本舉棋不定的巴斯奇亞，終於同意在1982年11月於

圖見107頁

巴斯奇亞像，安迪・沃荷攝。(左圖)

沃荷
尚・米榭・巴斯奇亞
1982
老式銀鹽攝影
唯一版數
25.4×20.32cm
蘇黎世比休柏格提供©2010, 安迪沃荷視覺藝術基金會，ProLitteris，紐約／蘇黎世(右頁圖)

紐約激進的東村區「放畫廊」（Fun Gallery）辦展。和蘇活區的疏遠，是為了和塗鴉及嘻哈界的老友合作，重新得回一些街頭信譽，也是為了反抗對他個人的剝削及行銷——自從他到義大利成為馬索利的「畫廊吉祥物」之後，他對於主流畫商的炒作手法深感厭惡。

放畫廊展出的作品標價比巴斯奇亞實際上在市場的價格還要低上很多。只用五百七十美元，安尼娜·諾塞買下了〈趣味庸俗的人〉，後來她以一萬五千美元轉賣出這幅畫，而巴斯奇亞不只沒有收到這幅畫所得的任何一部分，所有在趣味畫廊售出的畫作他一分錢也沒拿到。

圖見108、109頁

這場展覽在營收上的表現，對於巴斯奇亞而言不具有任何意義，他在意的是能否不受任何人擺布，表達出自己的觀點。不只價格低廉，在展覽後大部分的作品被移到紐約華盛頓高地區的一個倉庫裡儲藏，直到他過世後才重新被發現。

在放畫廊展出約三十件作品中，包括了〈拳王叔格·雷·羅賓森〉、〈一個油爐廚師的頭〉、〈聖者與第二大道〉、〈四分之三的奧林匹亞減掉僕人〉、〈一百元〉和〈雷神索爾〉。媒體的回應正如巴斯奇亞所期待的。

《今日藝術》（Flash Art）雜誌的藝評尼可拉斯（Nicolas A. Moufarrege）描寫東村藝壇動態時提到：「尚·米榭·巴斯奇亞在『放畫廊』的展覽是至今他最優秀的表現。他在這裡如魚得水；布展方式完美，作品的原創性前所未有……。巴斯奇亞將化學及歷史名詞列在牆上，因此畫廊牆面被漆上了白色。他將文法規則絞碎，然後重新組合成自己獨一無二的語言。他高不可攀，一個年僅二十一歲的傳奇巨星，而沃荷以他為主題做「小便肖像畫」，使他晉身為瑪麗蓮夢露等名人的階級。小便（蔑視）式的優雅從未看起來這麼富有美感。」

圖見125頁

巴斯奇亞
雙頭像 1982
壓克力、油彩蠟筆 繪於以木條做支架的畫布上 152.5×152.5cm
私人收藏

巴斯奇亞
趣味庸俗的人 1982
壓克力、油彩蠟筆於畫布 183×312.5cm
邁阿密Irma and Norman Braman夫婦收藏 ©2010, ProLitteris, Zurich

巴斯奇亞
聖者與第二大道 1982
壓克力、油彩蠟筆、紙拼貼　繪於以木條做支架的畫布上　137×106.5cm
Patrick and Mia Demarchelier夫婦收藏

巴斯奇亞
一個油爐廚師的頭　1982
壓克力、油彩蠟筆於木材及畫布，架設在木頭上　61×44×45.5cm
私人收藏

巴斯奇亞
討厭的自由主義者 1982
壓克力、油彩蠟筆於畫布 172.7×259.1cm
洛杉磯Eli and Edythe L. Broad夫婦收藏

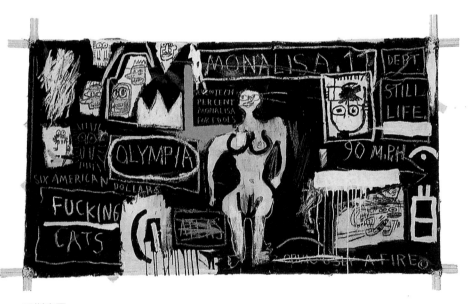

巴斯奇亞
皇冠酒店（蒙娜麗莎黑色背景） 1982
壓克力、紙拼貼 於以木條做支架的畫布上 122×216cm
Pully-Lausanne, FAE當代美術館

巴斯奇亞
母親 1982
壓克力、油彩蠟筆於畫布　182.8×213.3 cm
私人收藏

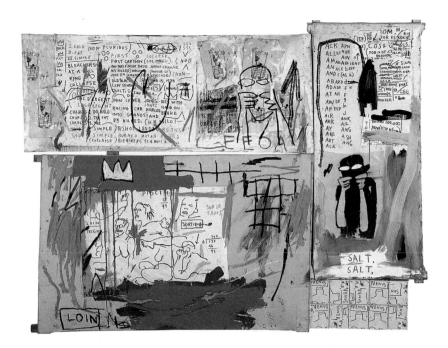

巴斯奇亞
澡堂與最好的飯店 1982
壓克力、油彩蠟筆、印刷拼貼於四面畫布 162×210.5cm
Schorr家族收藏

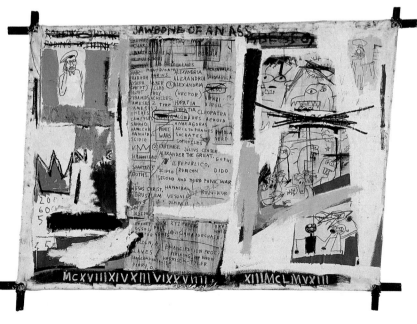

巴斯奇亞
驢腮骨 1982
壓克力、油彩蠟筆、紙拼貼 繪於以木條做支架的畫布上 152.5×213.5cm
紐約尚‧米樹‧巴斯奇亞財產信託基金會

巴斯奇亞　**燕尾服**　1982　絹印於畫布　260.8×151.8cm　版數10
紐約Tony Shafrazi藝廊提供

巴斯奇亞
在消防栓旁的人與狗 1982
壓克力、油彩蠟筆、噴畫於畫布 240×420.5cm
美國康乃狄克格林威治Stephanie和Peter Brant基金會藏 © 2010, ProLitteris, Zurich

117

巴斯奇亞
帶有一些槍的原住民，聖經，亞摩利亞人的狩獵 1982
壓克力、油彩蠟筆　繪於以木條做支架的畫布上　183×183cm
Hermes信託基金會藏Francesco Pellizzi提供

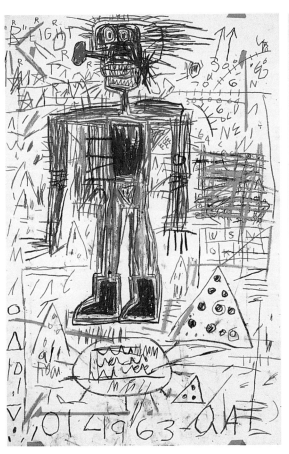

巴斯奇亞
無題 1982
油彩蠟筆於紙 152.4×101.6cm
Leo Malca收藏

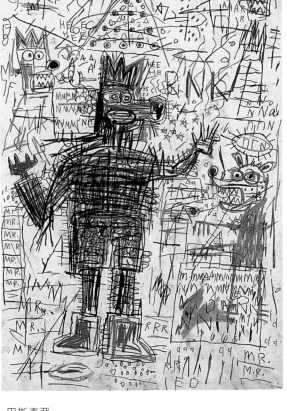

巴斯奇亞
無題 1982
油彩蠟筆於紙 152.4×101.6cm
Schorr家族收藏，普林斯頓大學美術館長期借展

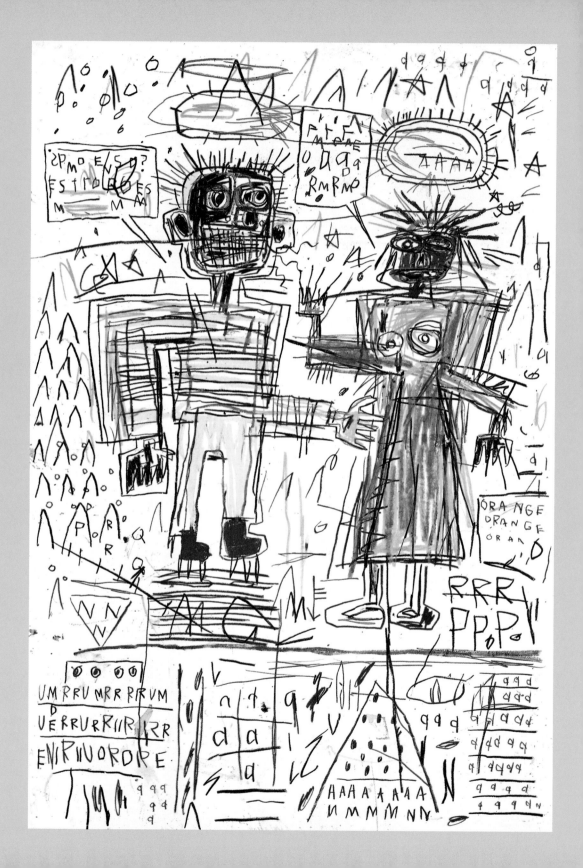

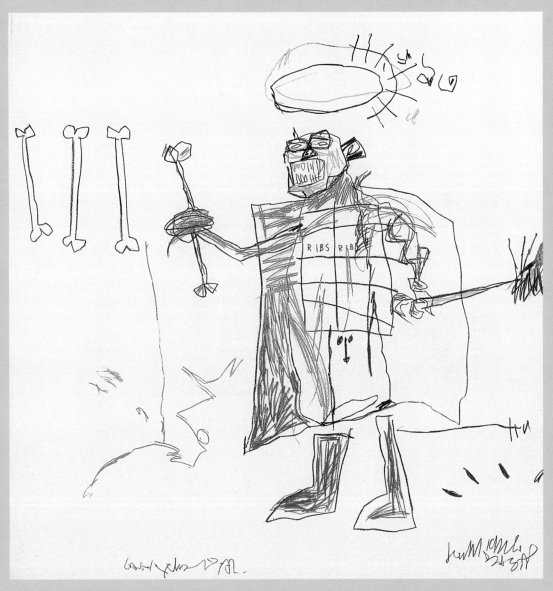

巴斯奇亞 **肋骨，肋骨** 1982 油彩蠟筆於紙 264×244cm
美國康乃狄克格林威治Stephanie和Peter Brant基金會藏(上圖)

巴斯奇亞 **自畫像與蘇珊** 1982 油彩蠟筆於紙 152.4×101.6cm
美國康乃狄克格林威治Stephanie和Peter Brant基金會藏(左頁圖)

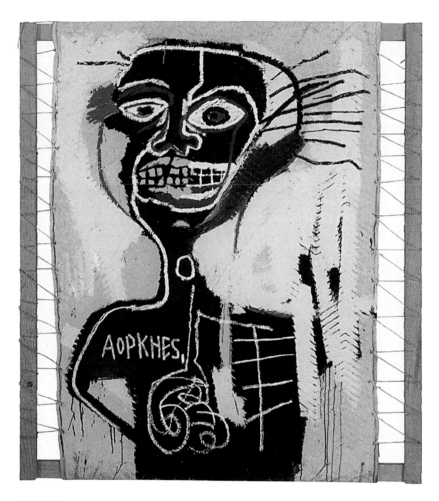

巴斯奇亞
頭像 1982
壓克力、油彩蠟筆　繪於以木條做支架，以線纏繞固定的毛毯上　169.5×152.4cm
私人收藏

巴斯奇亞
無題 1982
壓克力、油彩　繪於以木條做支架，以線纏繞固定的毛毯上　170×152.5cm
私人收藏　東京Akira Ikeda畫廊提供

巴斯奇亞與安迪・沃荷

　　安迪・沃荷1982年完成的〈巴斯奇亞〉肖像畫，是一幅絹印於畫布上的作品，也是他的其中一幅「小便繪畫」，意思是沃荷在完成的畫布上撒尿，而顏色因為尿液蒸發而氧化、變色。沃荷自1962年就開始實驗以尿液做為媒材繪畫，為了嘲弄抽象表現主義畫家傑克森・帕洛克所使用的滴色法，從1978年開始他以尿液繪畫手法做為任意的裝飾元素。

　　所以在創作巴斯奇亞肖像畫時，沃荷已經使用這個技法一段時間了，所以這幅畫的手法不代表對巴斯奇亞的貶低。但這幅畫後來成了巴斯奇亞不可抹去的痛，因為從1985年開始，他的臉上開始出現了一塊塊深色的毒斑，因為小時候車禍，手術移除了脾臟，所以他的身體無法自動清理血液，看上去狀似沃荷「小便繪畫」裡氧化的顏料。

　　一頭凌亂的長髮串已經成為巴斯奇亞的招牌，這樣的造型除了被沃荷畫成肖像之外，著名的「哈林文藝復興」攝影師凡德茲（James van der Zee）也在柯特斯的安排下，在1982年為巴斯奇亞拍下了一系列經典的黑白照片。這些照片連同巴斯奇亞與傑查勒的訪談一起刊登在《訪談》雜誌上。為了答謝凡德茲，巴斯奇亞畫了這位攝影師的肖像，題名為〈VNDRZ〉，其實就是凡德勒 圖見126頁

安迪‧沃荷1982年以尿液和絹印所作的〈巴斯奇亞〉肖像畫。

名稱的簡化寫法。凡德勒的照片幫巴斯奇亞建立了一個年輕、憤怒的黑人藝術家形象，這位藝術家要求尊重、自信的坐在王位上，並冷望守成的中產階級社會。

　　1982年年初，巴斯奇亞為安尼娜·諾塞製做了命名為「解剖學」的一系列共十八幅絹印版畫作品。後來他也和藝術經紀人賀夫曼（Fred Hoffman）合作，在1982到1983年冬天於洛杉磯創作了第二個系列。賀夫曼贈送了一本達文西的素描書籍給巴斯奇亞表示感謝，而這本書對巴斯奇亞後續的創作也留下了影響。

　　賀夫曼也同時是「傳記音樂」的廠牌擁有人，他也推出了「Beat-Bop」（節奏－波普士爵樂）專輯，一張由巴斯奇亞設計封面、嘻哈音樂史中重要的音樂專輯。巴斯奇亞與瑞姆萊茲、Toxic、迪亞茲和布萊斯威特五位藝術界、音樂界的明星組合，使這張專輯馬上就被收藏家納入袋中，並成為新一代音樂家的靈感來源，成為英國90年代「Trip Hop」（神遊舞曲）和「Ambient Rap」（氛圍說唱）等後續音樂潮流的鼻祖。

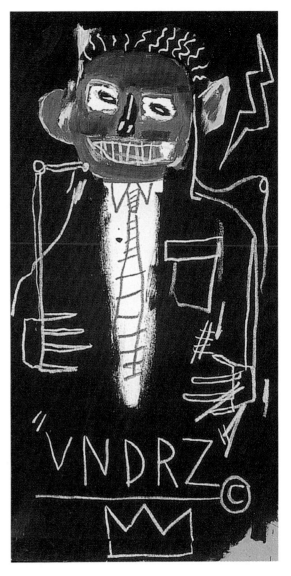

巴斯奇亞
VNDRZ 1982
壓克力、油彩蠟筆於畫布
152.5×76cm
私人收藏，紐約Tony Shafrazi藝廊

　　巴斯奇亞長久以來想要在美術館展出的願望終於在1983年實現了，當他被惠特尼雙年展選中，和哈林、侯哲爾（Jenny Holzer）、芭芭拉·克魯格（Barbara Kruger）、薩利（David Salle）及辛蒂·雪曼（Cindy Sherman）一同展出時，他只有二十二歲，他是這場美國最重要當代藝術展歷史中最年輕的參展藝術家之一。他在這裡展出的作品包括了〈德國移居者〉和〈骷

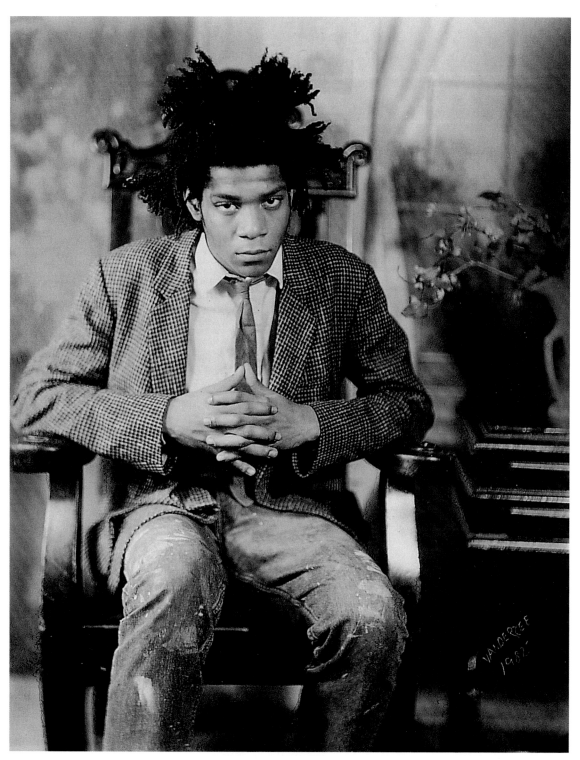

巴斯奇亞肖像，由記錄了「哈林文藝復興」的攝影師凡德茲所拍攝，1982年。

巴斯奇亞在1983年為
「Beat-Bop」（節奏－波普
爵士樂）專輯所創作的專輯
封套。

巴斯奇亞所設計的「Beat-
Bop」專輯封面反面。

巴斯奇亞
唱片目錄 I 1983
壓克力與油彩蠟筆於畫布
168×153cm
芝加哥私人收藏

許多巴斯奇亞的作品全是
以條列式的名字及單字構
成。他稱這些作品為他的
「論據」。這些作品所表
達的激進概念，使得巴斯
奇亞不容易被歸類為「新
表現主義者」之列。

巴斯奇亞
唱片目錄 1983
壓克力、油彩蠟筆於畫布
168×152cm
蘇黎世比休柏格藏

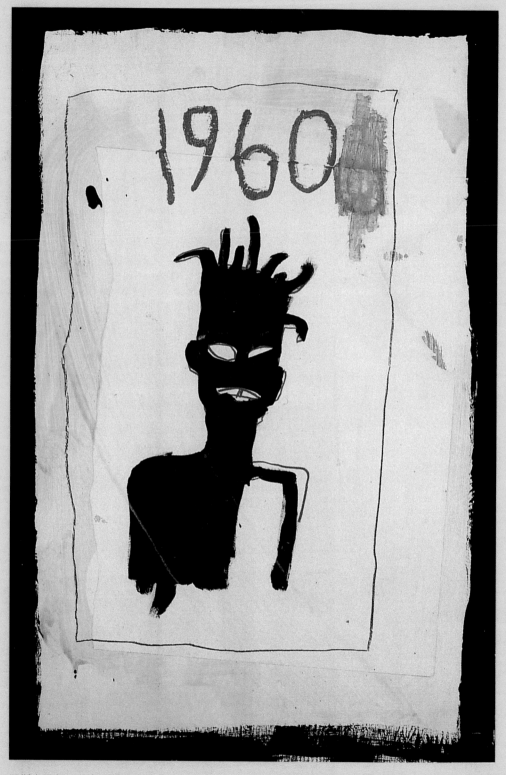

巴斯奇亞在1983年所畫的自畫像〈無題（1960）〉，除了描繪出一頭的招牌髮串，也寫下了自己的出生年分。

巴斯奇亞
雙眼與雙蛋 1983
壓克力、油彩蠟筆與拼貼於兩塊棉質畫布 302.5×246.5cm
洛杉磯Eli and Edythe L. Broad夫婦收藏

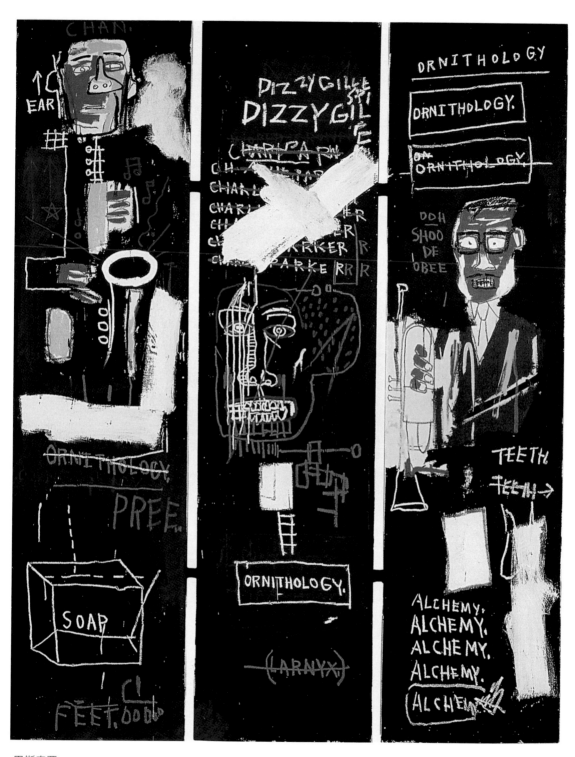

巴斯奇亞
小喇叭手 1983
壓克力、油彩蠟筆三聯畫 繪於以木條做支架的畫布上 244×190.5cm
美國聖莫尼卡Broad基金會藏

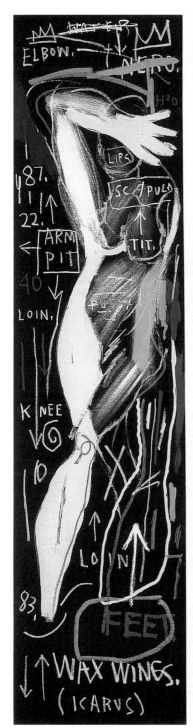
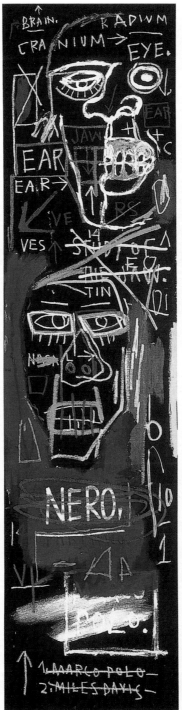
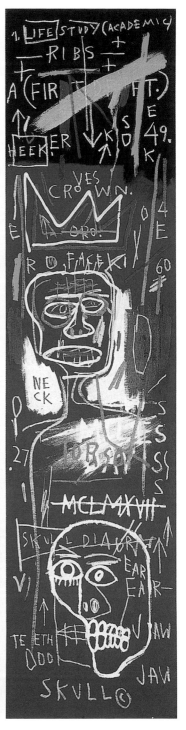

巴斯奇亞
無題 1983
壓克力、油彩蠟筆於畫布三聯畫　244×184cm
Anette和Udo Brandhorst收藏

髑頭〉。

在惠特尼雙年展的開展餐會中，巴斯奇亞認識了瑪莉‧布恩，她及比休柏格將會在未來的兩年中經理巴斯奇亞的畫作。比休柏格不想獨自擔起經營巴斯奇亞的任務，所以先前曾多次詢問布恩一起合夥。年輕的布恩在很短的時間內，就成為藝壇的重要角色，她完備了「等待名單」的機制，將自己做為連結藝術家及收藏家的中心，不斷地循環。她也奮力地為她所經營的藝術家「打造完全的形象，」她曾對《生活》雜誌說：「將畫家放在特定的展覽、從對的媒體雜誌取得對的關注、在對的場合舉辦對的派對，這些都很重要。」

在布恩決定和巴斯奇亞合作之前，她旗下最有名的藝術家——朱利安‧施拿柏爾，剛被佩斯藝廊給挖角了過去。巴斯奇亞正好是解決布恩窘境的良藥，雖然說除了「新表現主義」之外，另一股相反的「新幾何」（Neo-Geo）藝術潮流正逐漸地活絡起來，東村區的藝術圈也漸漸地沒落。但巴斯奇亞對這些都不在

克雷蒙特、沃荷、
巴斯奇亞
北極星 1984
六聯作，第一幅：壓
克力與紙拼貼於金屬
，第二至六幅：壓克
力與絹印於畫布
183×274cm
私人收藏，比休柏格
提供

克雷蒙特、沃荷、
巴斯奇亞
與艾巴共進早餐
1984
混合媒材於紙架設於
畫布上
118×152cm
私人收藏
龍字型的「通用電氣
」企業形象符號似乎
和畫作其他部分沒有
任何關聯。

意；他在藝術界的光環沒有一絲減弱的跡象。

他再次嘗試經由《訪談》雜誌的廣告總監佩奇‧鮑威爾（Paige Powell）接近安迪‧沃荷。沃荷持不感興趣及保留的態度，直到他開始被說服和巴斯奇亞合作的益處。

沃荷的傳記作家維克托‧博克理斯（Victor Bockris）表示：「沃荷當時正面臨職業生涯的低潮期。在他見巴斯奇亞之前，他辦了一個展覽，展示的一系列美金鈔票絹印作品一件也沒賣出去。他在開始和巴斯奇亞合作之前，真的處在一個極度的低潮，而且他有些迷戀上了巴斯奇亞。和一位年輕流行的藝術家合作對沃荷來說是很有價值的。但你必須要了解沃荷，才能了解尚‧米樹‧巴斯奇亞對他來說，不只是一位顛覆傳統的藝術家，也是一頭如神話般的奇蹟野獸。安迪‧沃荷看見了巴斯奇亞的潛力——一顆為他在夜空中發亮的超級新星，一直到最後仍充滿欣喜的瓦解。而巴斯奇亞也正如他所預測的，他的職業生涯如許多超奇明星一樣，兩年的熱潮過後，即便崩潰，甚至死亡。」

克雷蒙特、沃荷、
巴斯奇亞
圓筒 1984
絹印、壓克力、油彩
畫筆於畫布
122×168cm
Bern私人收藏

　　巴斯奇亞和沃荷開始了一段朋友似的合作關係。他們一起參加畫廊開展，上健身房和俱樂部。鮑威爾為沃荷安排買下大鐘斯街（Great Jones Street）的工作室公寓，並將它在1983年8月15日開始轉為租借給巴斯奇亞。他將會在那一直住到1988年8月過世的時候。

　　在1983年10月，巴斯奇亞伴隨著沃荷到米蘭，然後和哈林到馬德里。在9月24日至10月22日的蘇黎世個展結束後，巴斯奇亞在年末的時候又到了聖模里茲（St. Moritz）拜訪比休柏格。當比休柏格看到巴斯奇亞和他的女兒柯拉（Cora）一同畫畫的時候，有了一個突發奇想的點子，說服沃荷和巴斯奇亞一起做畫。

　　比休柏格已經安排過兩組藝術家合作，並且都獲得成功，分別是瓦爾特‧丹（Walter Dahn）和多考皮爾（Georg Dokoupil），及恩佐‧古奇和山德羅‧奇亞兩對。但這次他希望三位藝術家一起合作。他和沃荷討論過後摒除和施拿柏爾合作的可能性，並在最後決定邀請克雷蒙特加入這個三人組合。

　　創作的規則是每個藝術家在沒有事先討論的狀態下，各先畫四幅作品，然後這些作品再各自由另外兩位藝術家接續完成。所以三位藝術家開始彼此之間交換畫作，直到這些畫作被認定為完

沃荷、巴斯奇亞　**香蕉**　1984　壓克力於畫布　224×206cm　紐約私人收藏

成。巴斯奇亞和克雷蒙特在1984年夏天於羅馬旅行的途中，為展覽想出了一個名稱，最後比休柏格在1984年9月15日至10月13日於他的畫廊展出了十五幅「合作計畫」（Collaboration）作品。

之後巴斯奇亞持續和沃荷一起創作，這次並沒知會比休柏格。為了闡明計畫的隱密性，沃荷後來表示比休柏格並沒有委託這一系列的作品，只是有權成為第一個挑選、購買這一系列畫作的仲介。沃荷已經二十餘年沒有提起畫筆了；受到巴斯奇亞的啟發和激勵，他終於肯拾起畫筆。巴斯奇亞後來也會不厭其煩地宣稱是自己的成就之一，這也成了最終行銷作品的方式。

同時，由巴斯奇亞、克雷蒙特和沃荷所創作的這一系列「合作計畫」在藝評界的迴響是貶勝於褒。藝評威徹斯勒在《藝術論壇》中寫道：「巴斯奇亞的文字、克雷蒙特充滿靈性的人物和沃荷的絹印技法都呈現了不凡的視覺效果。但這些畫作沒有建立起真正的對話，或是在互動之中帶出任何新的觀點。相反的，他們將自己的作品交互陳設，以拼貼的方式在畫布上呈現，但這些瑣碎的細節缺乏整體性……仰或是藝術家彼此之間太過於欽佩各自的作品，或者是這些畫作只是在心血來潮時，為了趣味所快速創作的作品而已？」理所當然，「合作計畫」並沒有浪漫的背景故事，這只是比休柏格的突發意想，他認為這可以是椿好生意。

在「合作計畫」系列作品中，〈圓筒〉（Cilindrone）這幅畫表現較為搶眼，其中克雷蒙特的人物在沃荷的絹印作品周圍跳舞，創造出一半介於世外桃源，一半介於野蠻人的印象，巴斯奇亞的文字和圖像也剛好能夠配合。在〈北極星〉這幅作品，安迪・沃荷對於這幅作品的反應只是簡單地將之複製，成為一系列黑白的類似作品。但是在像是〈與艾巴共進早餐〉，以克雷蒙特的太太艾巴為名，各自的元素就無法達成一致的聲音。巴斯奇亞的文字和版權所有標記看上去似乎沒有任何意義。沒有對話從人物之間產生。無法避免的，我們會問沃荷的「通用電氣」企業形象標誌與洗衣機和畫面的關聯性在哪。

至於沃荷和巴斯奇亞的「合作計畫」作品，或許他們該更認真對待沃荷所表示的：最後的成果愈是分不出哪一部分是哪些

圖見136頁

圖見134頁

圖見135頁

圖見137頁

沃荷、巴斯奇亞
中國 1984
壓克力、油彩蠟筆於
畫布
194×260cm
私人收藏

人所畫的，愈是成功。像是兩位藝術家小吵了一翻的〈艾菲爾鐵塔〉和〈香蕉〉，除了以黑色的框聚集了不同的視覺元素，畫面幾乎沒有任何的連貫性。

他們十分陶醉在自己的世界裡，一來一往地在畫布上添上一筆；而用香蕉做為畫面主調，這個自從沃荷為「地下絲絨」樂團設計唱片封面後就成為他個人的代表符號，在這幅作品中太過具壓倒性。巴斯奇亞也曾在自己的作品〈褐色斑點〉中畫了剝開的香蕉，做為一

種對他而言像父親一般的沃荷致意。

但展覽中有一件較奇特作品，題名〈中國〉。當時的中國對西方社會仍是神祕且略為封閉的，他們的畫作表現出對東方世界的好奇。以紅色框出輪廓線，這個中國地圖成了一種立體的平台。這塊色彩一致的區塊和巴斯奇亞所繪魔鬼般的人頭形成對比，表現出一股恐懼不安的氛圍，人物頭上的帽子和地圖的顏色是一致的。這幅畫原本在創作中暫定題名是「瘟疫」，這或許解釋了中間人物所激起的感受。

臨界點

巴斯奇亞在瑪莉・布恩畫廊的個展於1984年5月展開。德國畫家潘克寫「給巴斯奇亞」的一首詩被做為展覽目錄的開頭。許多年後，巴斯奇亞的女友，蘇珊・莫洛克（Suzanne Mallouk）會在巴斯奇亞的喪禮上引用這首潘克的詩，所以早在1984年，這首詩就預言了不久後的別離。詩句是這麼寫的：

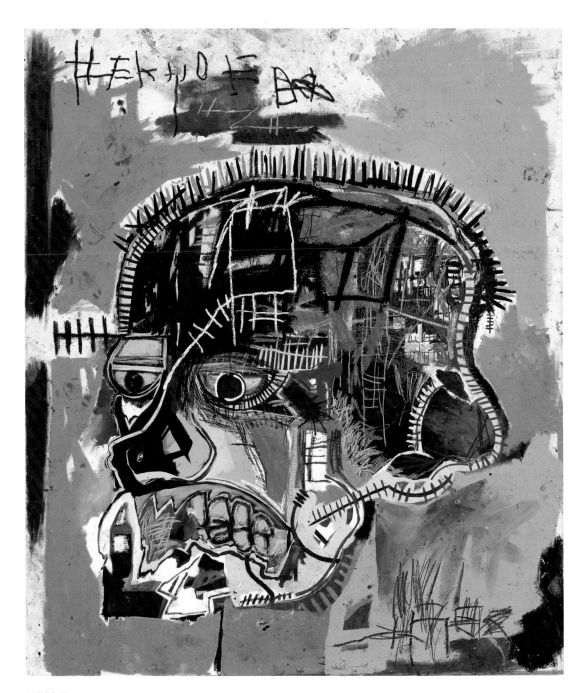

巴斯奇亞
無題（骷髏頭） 1981
壓克力、油彩蠟筆於畫布 207×176cm
洛杉磯Eli and Edythe L. Broad夫婦收藏 紐約Douglas M. Parker工作室攝影

「小心啊寶貝

　　　無意識的行為代表的是

　　　在入夜之後

　　　打倒法西斯主義

　　　最初的天搖地動

　　　大量潑灑的筆觸

　　　一記猛烈的崩毀

　　　如潮水般的奔流

　　　只懷著情感

　　　沒有哭泣

我和你說再見。」

　　布恩畫廊的展覽受到了正面的肯定，但也受到了一些評判與警惕。薇薇安・雷諾恩在1984年5月11日的《紐約時報》寫著：「這位年輕藝術家用色妥當……但更值得一提的是他那受訓練過的線條特質和嚴謹的構圖，但事實上巴斯奇亞從未接受過訓練……現在，巴斯奇亞是一個值得肯定的畫家，他有機會可以成為一名非常好的畫家，只要他可以抵抗那股會將他轉變為藝術界搖錢樹的推力。」

　　這樣的警惕看似是非理性的：巴斯奇亞的作品緊接著出現在紐約現代美術館重新開館的特展「國際新繪畫與雕塑總覽」。在1984年8月，英國愛丁堡的「水果市場畫廊」為巴斯奇亞在美術館舉辦了各展，展覽後並將作品移師到倫敦當代藝術學會（ICA）、和荷蘭凡・波寧根美術館（Museum Boymans-van Beuningen）巡迴展出。巴斯奇亞的作品屢屢以天價售出。在蘇富比的春季拍賣會上，〈骷髏頭〉以1萬9千美元售出，較前年4千元的售價翻漲了四倍以上。

　　而後在1985年2月10日又出版了一篇文章，在象徵巴斯奇亞繪畫生涯達到高峰的同時，也暗示了他後續的逐步衰退。在《紐約時報周刊》封面上，巴斯奇亞慵懶地出現。這張照片伴隨著凱瑟琳・邁古更（Cathleen McGuigan）的訪談，伴隨著這樣的大標題：「新藝術，新財富——一個美國藝術家的商品化行銷。」比這

篇文章更有趣的是這張照片中，藝術家選擇了自我形象的呈現方式，已經和先前凡德茲的照片大不相同。

　　巴斯奇亞的背倚靠在一把椅子上，光著雙腳，以1985年的新創作〈無題〉作為背景。他眼神可以和凡德茲照片中那冷靜、疏離、略為侵略性的樣貌比較。他的左手杵在臉頰旁，在右手的兩指間夾著一隻畫筆。在另一張同一系列的照片中，他的姿勢略為改變：臉頰離開了左手，握著的畫筆的右手則較為放鬆。但是在《紐約時報周刊》上，畫筆像是一把武器。在此，巴斯奇亞選擇了扮演一個憤怒的年輕反抗者，在其他地方，他則選擇雅痞般的形象。

　　除了上述的安排之外，色彩也被仔細地考量過。黑色的西裝對照畫作右邊的人像，倒在地上的紅色椅子則回應了左方帶帽人像周圍的顏色。畫中人物的高度正好是巴斯奇亞的高度，使這些想像中的角色扮隨著巴斯奇亞。巴斯奇亞矛盾的兩極形象可以在此找到線索：他對於形象的重視使他穿上了西裝，時髦的造型同時也是對於他在街頭繪畫身分的否認；他對社會傳統觀念的排斥則使他選擇赤腳。就如同他會在自己的畫展中穿著隨便、頭上帶著耳機，或是和他的藝術經理人正面起衝突。

　　在布恩畫廊，他曾在未事先告知之下突然出現，穿著睡衣，以高傲的態度把可能買畫的藏家氣走。照片中倒在地上的椅子，第一眼看上去只是強調藝術家瀟灑的印象，創作者生活中生活的無條理和混亂，但進一步的考量則可以解讀具批判性的意義。

　　文化研究學者赫布迪齊（Dick Hebdige）指出：「他赤腳踩在翻倒的椅子上是在諷刺那些白人狩獵者的照片，在照片中這些人拿著來福槍，戴著探險帽，靴子一腳踩在獵物身上。巴斯奇亞總是驚人的銳利。」巴斯奇亞修改了傳統狩獵者的勝利姿勢，白人換成了黑人，來福槍換成了畫筆，靴子改成了赤腳。端整的西裝被巴斯奇亞以一種慵懶的態度穿著，象徵他對白人中產階級價值觀的不屑。

　　1985年3月，巴斯奇亞蓄意將他在布恩畫廊的第二場展覽轉變成：套用柯特斯的話，一個批判藝術界「狡詐的笑話」。布恩和

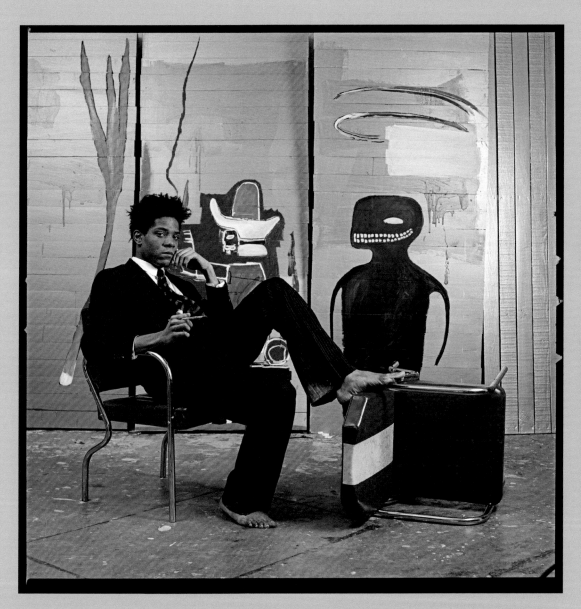

巴斯奇亞於大鐘斯街的畫室，攝於1985年
Lizzie Himmel攝影　© 2010, ProLitteris, Zurich

巴斯奇亞在展覽之前就常針鋒相對，造成巴斯奇亞將在開展時痛扁布恩的傳言。在展覽後兩人斷絕合夥關係，但巴斯奇亞緊湊地行程絲毫沒有緩慢下來的跡象。

沃荷和巴斯奇亞「合作計畫」聯展海報，紐約Tony Shafrazi畫廊。（右頁圖）

同年四月份，巴斯奇亞在香港成了餐飲大亨周英華的座上嘉賓，他會以一些畫作來答謝免費招待的餐點。在五月，他和當時的女友，珍妮弗‧古德（Jennifer Goode）接受了收藏家瑪西亞（Marcia May）的邀請，到美國達拉斯洲拜訪。月底，經由傑查勒的介紹，他完成了一幅在紐約新開的「守護神俱樂部」的壁畫。其他出現在俱樂部的畫作，包括了克雷蒙特、沙佛和哈林的作品。

巴斯奇亞、珍妮弗‧古德和攝影師邁可‧豪斯本（Michael Halsband）在七月飛到巴黎，並且從那一路玩到里斯本、羅馬和佛羅倫斯。然後珍妮弗回到了美國，巴斯奇亞則繼續往瑞士，比休柏格居住的聖模里茲山間別墅。

有天下午，他和助手德奈特（Leonart DeKneght）乘著計程車，花了1千1百美元，旅行經過義大利菲諾港、卡拉拉和佛羅倫斯的各大美術館，輕鬆地享受生活。德奈特說：「他真的對佛羅倫斯的街頭遊民很感興趣，」巴斯奇亞事實上也表現的像一個遊民一樣，「我必須幫他買肥皂，所以才能夠呼吸，你懂嗎？……我算是有機會看到他內心童稚的一面，而也很喜歡他那個樣子。因為當我們一同相處時，沒有所謂外面的世界。那裡沒有商業化、那裡沒有畫商追逐、那裡沒有仰慕者，你知道嗎？沒有人知道他是誰。」

巴斯奇亞和沃荷創作的第二個「合作計畫」系列作品，在比休柏格的安排之下，從1985年9月14日到10月19日，在紐約的托尼‧莎佛拉茲（Tony Shafrazi）畫廊展出。畫廊經理人莎佛拉茲也曾經是名惡名昭彰的塗鴉藝術家，1974年在畢卡索的「格爾尼卡」上噴寫了一尺高「Kill Lies All」（殺了所有謊言）的大字。他後來介紹自己的表兄弟維立基‧巴格霍米（Vreij Baghoomian）給巴斯奇亞認識，也成了巴斯奇亞最後的一位藝術經理人。莎佛拉茲畫廊展覽海報設計成沃荷對抗巴斯奇亞的拳擊賽，他們並肩而

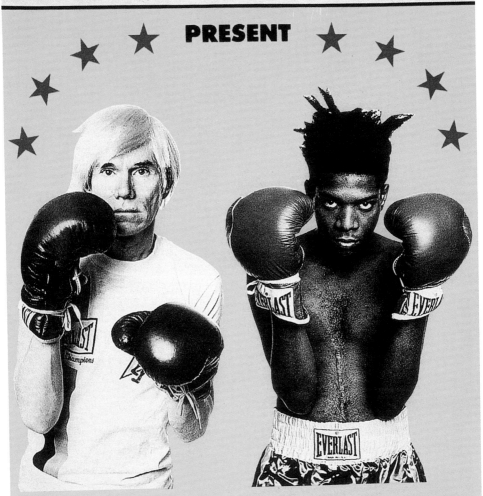

TONY SHAFRAZI ★ BRUNO BISCHOFBERGER

PRESENT

WARHOL ★ BASQUIAT

PAINTINGS

©1990 Tony Shafrazi Gallery 119 Wooster Street New York 212 274 9300

SEPTEMBER 14 THROUGH OCTOBER 19, 1985

163 MERCER STREET NEW YORK 212 925-8732

列，穿著拳擊短褲，帶著拳擊手套，曲手做攻擊狀。

看上去完美的組合、兩人完美合夥關係的起跑點。安迪・沃荷和尚・米榭・巴斯奇亞，一位最有名的白人藝術家和一位最有名的黑人藝術家，兩人在藝壇以及媒體八卦專欄上都佔有一定的分量，兩人都因彼此獲利許多：一人得到了被稱為天才的忠實門徒，另外一人得到了一位舉世皆知、如父親的資助者。

但兩人也都同樣地對批評十分敏感。絕大部分的藝評針對這場展覽給予了負面的評價，甚至不留情的撻伐。因此毀了兩人的友誼及合作關係。

薇薇安・雷諾恩曾一年前在《紐約時報》警惕巴斯奇亞，以批評減緩了市場熱潮：「去年，我寫了篇關於尚・米榭・巴斯奇亞的文章，他有機會成為非常出色的畫家，前提是如果他可以不被那股將他轉變成藝廊搖錢樹的勢力給吞沒。今年，就巴斯奇亞在莎佛拉茲畫廊的展覽來看，那些勢力已經無可抵擋了……他正和安迪・沃荷跳著雙人舞，因此成就了他名聲的高漲。事實上，這是伊迪帕斯情節的另一個版本：沃荷，普普藝術之父，畫著通用電氣的企業形象標誌、一個《紐約時報》對他自己報導的大標題；他二十五歲的徒弟，在畫面上或增或減的添加他或多或少的表現式圖像……這個合作看上去像是沃荷驅使下的產物，並且看上去愈來愈像門肯（Mencken）的民主理論，就是沒有人會因為低估大眾的無知而破產。巴斯奇亞同時成了那件必要的裝飾品。在展覽的海報上也奉獻了相同的精神……但判決的結果是：『沃荷在十六局中大獲全勝。』」

針對安迪・沃荷利用巴斯奇亞的指責，沃荷自己十分了解殺傷力會多麼嚴重，而巴斯奇亞也深深地因為自己被稱為搖錢樹而感到心神不寧。兩人都知道他們的合作已經傷害了對方，而且現在已經結束了。巴斯奇亞斷除了所有和沃荷的聯繫。

一個藝評提出了「誰利用誰？」的問題，安迪・沃荷有更多的經驗，並且比年輕的巴斯奇亞要來的強硬多了。巴斯奇亞崇拜沃荷如父親般，後來沃荷的確對這個藝壇中的野孩子照顧有加，如果不是以父子般的感情，那可能是以愛戀的方式，但兩者都無

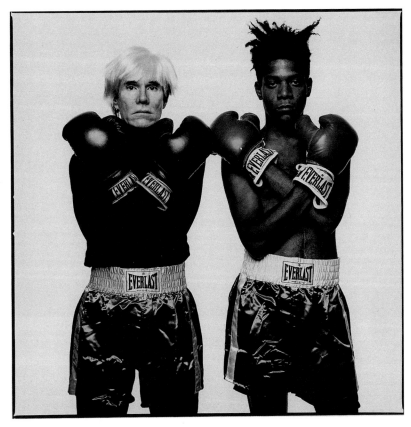

安迪・沃荷和巴斯
奇亞，1985年。由
Michael Halsband拍攝

法營造一段長久的友誼關係。

因為兩人在本質上的相異，巴斯奇亞似乎相信藝術不只是商業行為，另一方面沃荷在自傳《安迪沃荷的普普人生》中嘲諷：「在商業領域出類拔萃是最令人著迷的一種藝術。」。當巴斯奇亞決心要成為巨星，他是希望成為「巨星畫家」；沃荷拿手的是「身為巨星的藝術」。

沒有其他人能比沃荷更能夠完美的以商業手法，來顯露資本主義社會的虛偽，他認為自己的冷血及無情只不過是面對現實社會的正常反應。「偶爾有人會批評我邪惡——因為我放任別人走向自毀的道路，袖手旁觀，所以才能拍攝他們、為他們錄音，」沃荷在《普普主義：60年代世界》中寫道。「但我不認為自己是邪惡的——只是很現實……當人們準備好了，他會改變。在此之前他們從不曾試過，而且有時候他們在有機會做這些事情之前就死了……。」

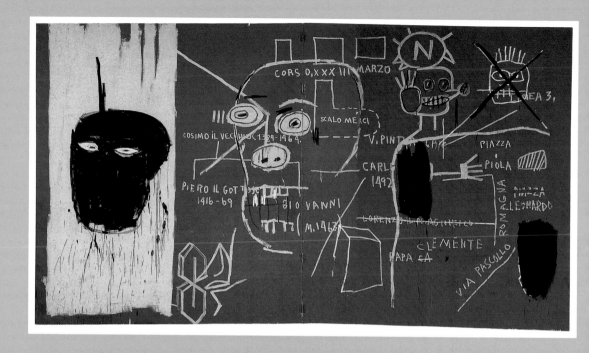

巴斯奇亞
佛羅倫斯 1983
壓克力於畫布
212×390cm
紐約Enrico Navarra畫廊
(上圖)

巴斯奇亞
如果是這樣的話 1983
壓克力、油彩蠟筆於畫布
196.2×188cm
私人收藏(下圖)

巴斯奇亞
冰的溶點 1984
壓克力、油彩蠟筆、絹印於畫布　218.5×172.5cm
美國聖莫尼卡Broad基金會藏

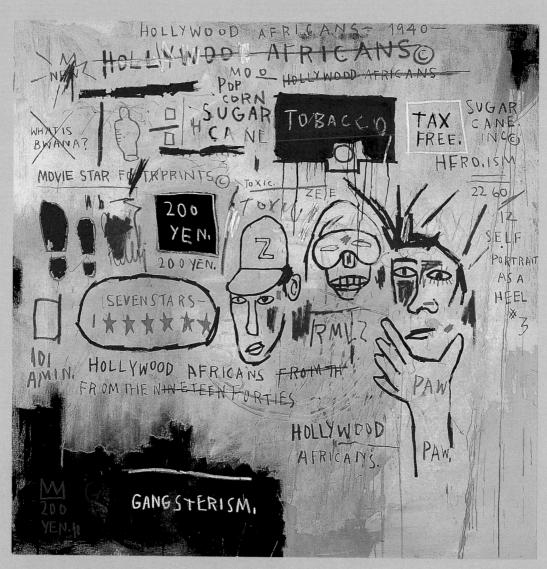

巴斯奇亞
好萊塢非洲人 1983
壓克力、油彩蠟筆於畫布　213.4×213.4cm
紐約惠特尼美術館藏，Douglas S. Cramer贈

巴斯奇亞
無題（藍絲帶系列） 1984
壓克力、絹印於畫布
167.6×152.4cm
Schorr家族收藏

巴斯奇亞
無題（藍絲帶系列） 1984
壓克力、絹印於畫布
167.6×152.4cm
Schorr家族收藏

巴斯奇亞
喇叭手 1984
壓克力、油彩蠟筆於畫布
152.4×152.4cm
私人收藏，美國佛羅里達州
諾頓美術館提供

巴斯奇亞
馬克斯・羅契 1984
壓克力、油彩蠟筆於畫布
152.4×152.4cm
私人收藏

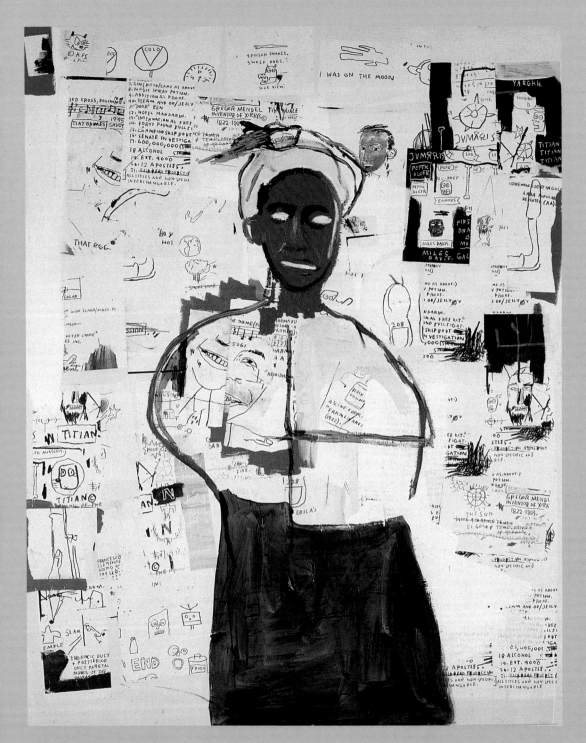

巴斯奇亞
喬伊 1984
壓克力、油彩、影印拼貼於畫布 218.5×172.5cm
私人收藏

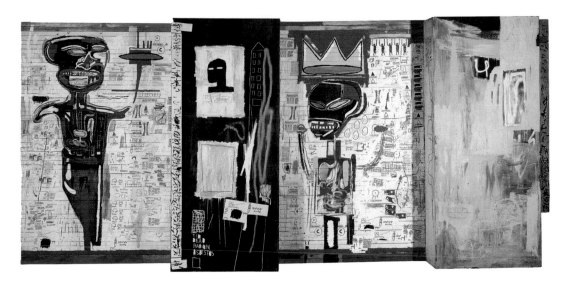

巴斯奇亞　**Grillo**　1984
壓克力、油彩、影印紙拼貼、油彩蠟筆、釘子於木材質　244×537×45.5cm　私人收藏

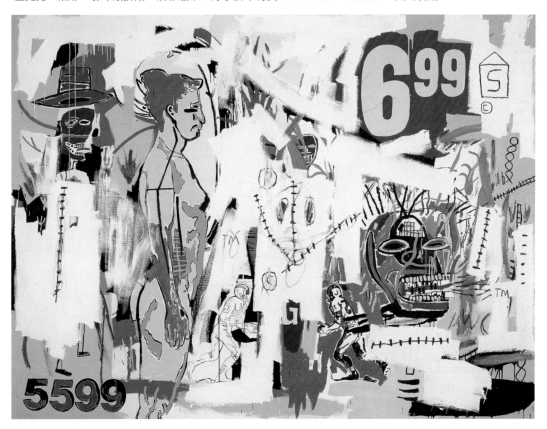

沃荷、巴斯奇亞　**6.99**　1985
壓克力、油彩蠟筆於畫布　297×420cm　蘇黎世比休柏格藏　© 2010, ProLitteris, Zurich

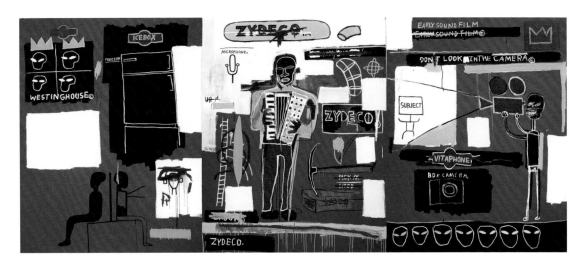

巴斯奇亞　**柴迪科舞曲（Zydeco）**　1984
壓克力、油彩蠟筆於畫布　218.5×548cm　蘇黎世比休柏格藏

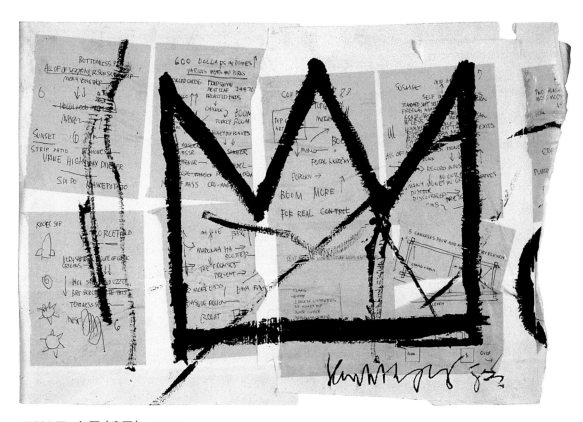

巴斯奇亞　**無題（皇冠）**　1983
壓克力、油墨、紙拼貼於紙張　50.8×73.7cm　Leo Malca收藏

沃荷、巴斯奇亞
無題 1984
絹印、油彩蠟筆於
畫布
294.5×420.3cm
紐約尚・米榭・巴
斯奇亞財產信託基
金會

巴斯奇亞
長釘 1984
壓克力、油彩
155×165cm
摩納哥私人收藏

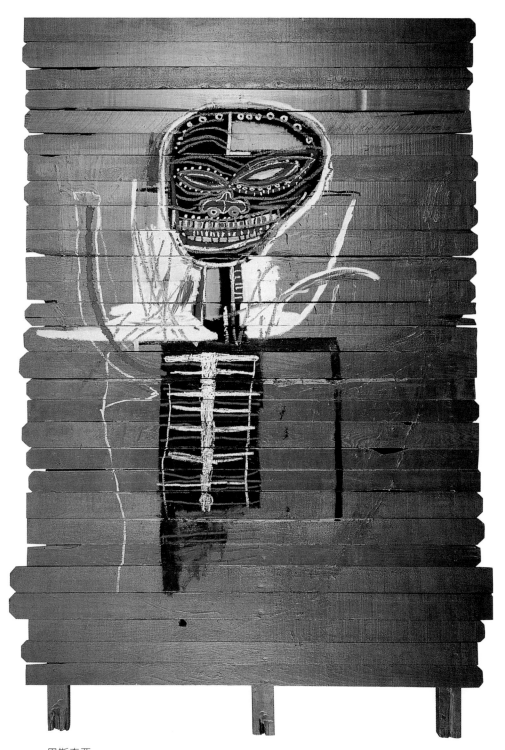

巴斯奇亞
金色吟遊詩人　1984
油彩、油彩蠟筆於木板　297×185.5cm
美國聖莫尼卡Broad基金會藏

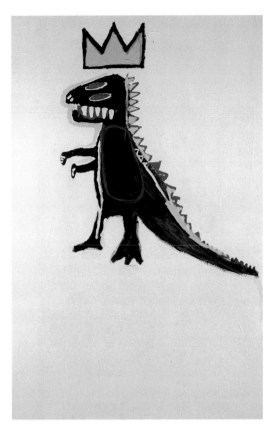

巴斯奇亞
Pez牌糖果盒 1984
壓克力、油彩於畫布 183×122cm
巴黎Enrico Navarra畫廊

巴斯奇亞
歡迎的嘲弄 1984
壓克力、油彩 183×122cm
巴黎Enrico Navarra畫廊

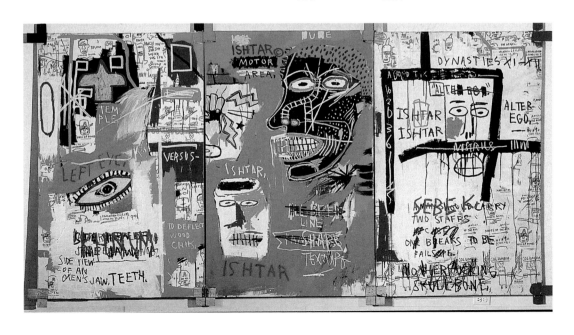

巴斯奇亞
天國 1985
壓克力、油彩繪於
釘在木門上的木板
203×84×7.8cm
（右圖）

巴斯奇亞
伊斯塔 1983
壓克力、油彩筆於畫
布 182.9×352cm
伊斯塔（Ishtar）是古
巴比倫文化掌管生育
、愛情、戰爭和性的
女神。（左頁下圖）

159

巴斯奇亞　**咽喉**　1985　壓克力、油彩蠟筆、拼貼於紙　218.5×172.5cm　私人收藏

巴斯奇亞
無題 1985
鉛筆與彩色鉛筆於紙 76.2×106.7cm
Schorr家族收藏

巴斯奇亞
無題 1985
壓克力和影印拼貼於木箱 28×21.5×21.5cm
巴黎Enrico Navarra畫廊
這幅畫引用達文西所寫，關於視覺錯覺的一篇文章，
以及有著褐色皮膚的聖母與聖嬰的彩色素描。

「與死亡共騎」——最後的時期

　　1984年在夏威夷的茂宜島上，巴斯奇亞首次租借了一個牧場，並且在那設立了一個工作室。在後續幾年，當他想離開大都市的生活時，便常返回這休養。

　　在巴斯奇亞的要求之下，比休柏格在1986年8月於西非象牙海岸的首都，阿比讓港口法國文化中心，舉辦了一場展覽。巴斯奇亞參加了開幕典禮，女友珍妮弗‧古德也陪同出席。

　　他想到非洲旅行的動機或許是受卡帕羅（Shenge Ka Pharaoh）的影響，一個在1983至1986年間幫他管理財務的會計助理。卡帕羅了解黑人議題，還有雷鬼音樂背後的意識形態，他也喜於研究古埃及的神祕理念，這些訊息影響了巴斯奇亞，讓他第一次考慮去探尋另一個不會貶低或忽視黑人身分，而是視其為基礎的文化。

　　第二個美術館級的巴斯奇亞展覽，在1986年於德國漢諾威的凱斯特納協會展開，在這裡巴斯奇亞接受了德國雜誌《Wolkenkratzer》（摩天大樓）的訪談，這份資料之所以深具價值，因為巴斯奇亞和記者依莎貝爾‧葛盧（Isabelle Graw）的坦白和真誠。

　　「你如何工作？」葛盧問。「我開始一幅畫，然後我完成

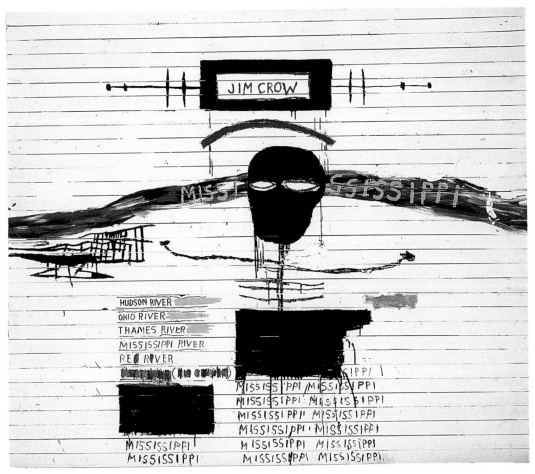

巴斯奇亞
吉姆·克羅 1986
壓克力、油彩蠟筆於
木板 206×244cm
私人收藏

它，」巴斯奇亞回答。「當我正在創作時，我不想和藝術有關的事。我試著去想生活。」葛盧：「那有關於藝評察覺到非洲、加勒比海藝術，還有湯伯利對你的影響呢？」巴斯奇亞：「我不聽藝評說什麼。我不認為何人需要藝評去了解什麼是藝術。」訪談結束時，葛盧問他是否可以在寫這篇文章前，先到紐約拜訪他。「如果你是寫一篇關於過世藝術家的文章你會怎麼做？」巴斯奇亞回問。「我會盡可能的收集資料、做詳盡的研究」葛盧回答。「就那樣做吧，」巴斯奇亞說，「就假裝我已經死了。」

珍妮弗·古德或許是巴斯奇亞生命中最重要的女人，她在1986年11月決定分手，讓巴斯奇亞陷入低潮。幾個月後，安迪·沃荷因膽囊手術於1987年2月過世，又再次給巴斯奇亞投下了第二次的震撼彈，巴斯奇亞悲痛欲絕。

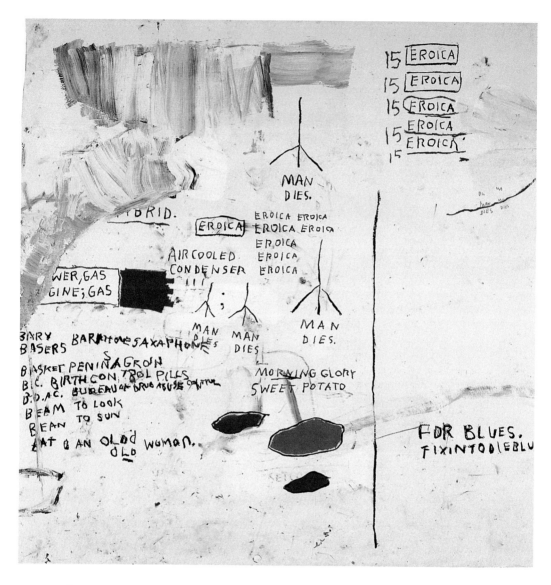

沃荷曾說他只希望一個字出現在自己的墳上「虛構（figment）」，但巴斯奇亞為他做了一個不同的〈墓碑〉，一件在遺棄門上所繪的三聯畫：左邊有一朵花和十字架，右邊有一個骷髏頭和愛心。中間最高的門上重複著「易腐（Perishable）」。雖然世事生命短暫，巴斯奇亞提出死亡只是一條道路，前往另一種存在形式的一扇門。

　　巴斯奇亞開始放棄任何對生命及事業上的掌控。他和藝術仲介比休柏格斷了關係。在1987年5月，托尼・莎佛拉茲畫廊展示了

圖見170頁

巴斯奇亞
英雄進行曲 I 1988
壓克力、油彩蠟筆於
紙架設在畫布上
230×225.5cm
Alberto Spallanzani藏
（上圖）

巴斯奇亞
英雄進行曲II 1988
壓克力、油彩蠟筆於
紙架設在亞麻布上
230×225.5cm
Leo Malca藏

三件巴斯奇亞重要的紙上作品,包括〈獨角獸〉,因為莎佛拉茲的表兄弟,維立基,成為巴斯奇亞的新經理人,但因嗜賭和無人知曉的身分背景,這位伊朗籍的流亡者並沒有好的名聲。

巴斯奇亞認識了瓦塔拉(Ouattara),一位從象牙海岸來的藝術家。他們在1988年於巴黎的伊馮·朗伯畫廊(Yvon Lambert)開展酒會上認識。他們一同到德國杜塞道夫的漢斯·邁耶(Hans Mayer)畫廊,還有荷蘭,最後在巴黎市區正中心瑪黑區的飯店落腳。他們成了莫逆之交,並計畫在夏天一同前往瓦塔拉的出生

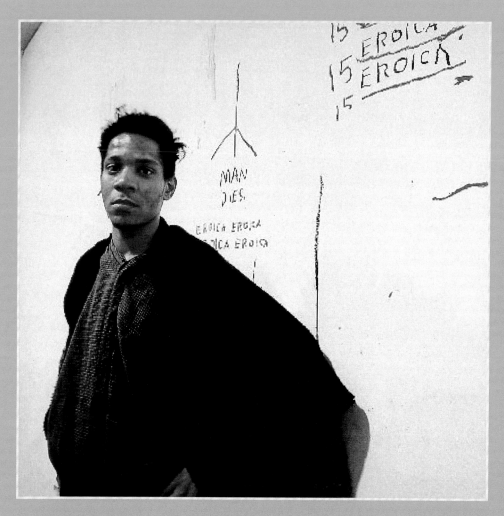

巴斯奇亞曾安排攝影師讓他在〈英雄交響曲 I〉前照像,「Man Dies」(人死)兩個字明顯地在他肩後,用藥造成的毒斑在他臉上清楚可見,這幅畫好似預言了死亡將在不久之後來臨。

巴斯奇亞
**這個蝙蝠俠猜猜我
的謎** 1987
壓克力、油彩蠟筆
於畫布
297×290cm
私人收藏，Giraud
Pissarro Ségalot提供

地，科霍戈，一個巴斯奇亞在兩年前曾短暫經過的象牙海岸小村
落。

　　瓦塔拉也在1988年4月拜訪了巴斯奇亞，並一起到紐奧良參加
爵士音樂節。「在最後一天，尚‧米榭帶我去看密西西比河，」
瓦塔拉回憶道：「代表了我們之間的連結，因為黑人曾經由那條
河被運送到德爾塔做奴隸。」

　　緊接著巴斯奇亞在維立基的畫廊舉辦了一生最後一次的
展覽，1988年6月他回到了茂宜島。他告訴女友，凱莉（Kelle
Inman），他希望放棄繪畫的事業，開始從事寫作。他也告訴其他
的朋友，他希望創作音樂，或是開設一處龍舌蘭釀酒廠。

　　回到紐約，巴斯奇亞遇到之前「格雷」樂團的成員，高羅，
並告訴他自己想離開紐約、前往非洲的計畫。8月18日前往阿比讓
港口的機票已被買下，而在班機起飛的六天前，他因多種藥物混

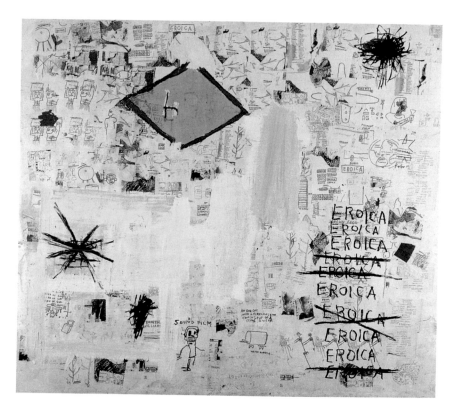

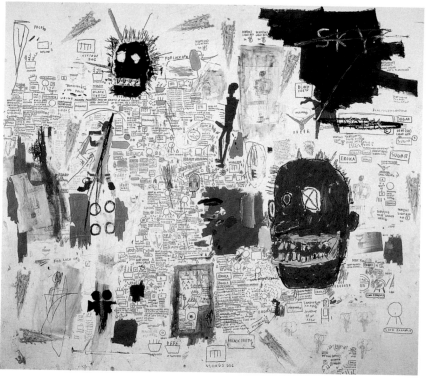

巴斯奇亞
獨角獸 1987
壓克力、鉛筆與彩色鉛筆於畫布 223.5×228.5cm
John McEnroe收藏

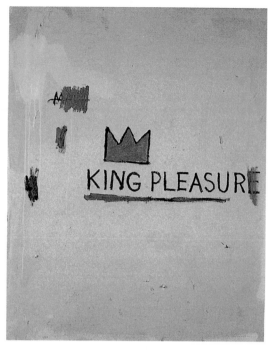

巴斯奇亞　**付湯錢**　1987　壓克力、油彩蠟筆於畫布
125.5×100.5cm　Kamran Diba收藏

巴斯奇亞　**帝王之樂**　1987　壓克力於畫布
126×100cm　私人收藏

巴斯奇亞
墓碑　1987
三聯畫，壓克力與油彩於木材質
139.5×175.5×156cm　私人收藏，
紐約Tony Shafrazi藝廊

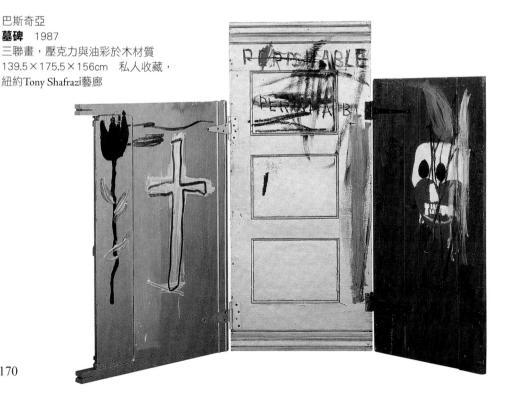

巴斯奇亞　**無題（白人／黑人）**　1987　鉛筆與油彩蠟筆於紙　76.2×55.9cm
John Cheim收藏

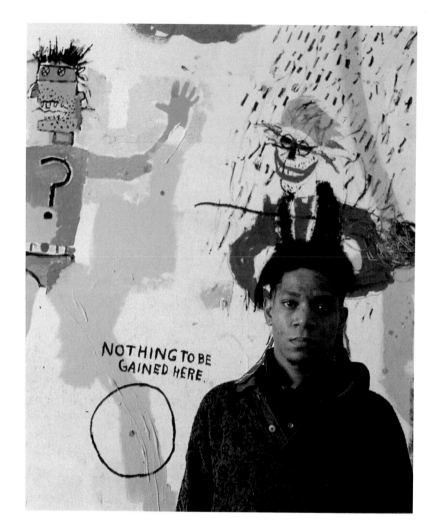

合過量死亡。

　　在1988年8月12日,凱莉在他的工作室內發現他的屍體。五天後他下葬於布魯克林的格林威治墓園中,作家傑佛瑞・戴奇在墓旁為他致詞。11月5日在聖彼得教堂中的悼念儀式有三百人參加,他的舊團員表演了一些曲子,蘇珊・莫洛克朗誦了潘克「給巴斯奇亞」的詩。

　　對藝評而言,從巴斯奇亞最後遺作中,尋找他邁向死亡的徵兆,是何等吸引人的題材。其中兩幅作品〈英雄交響曲 I〉與〈英雄交響曲 II〉特別引起了這樣的解讀,因為巴斯奇亞曾安排攝影師讓他在〈英雄交響曲 I〉前照像,「Man Dies」(人死)兩個字

圖見164、165頁

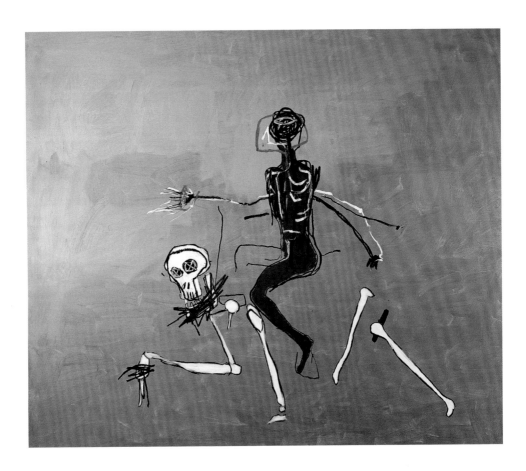

巴斯奇亞
與死亡共騎 1988
壓克力、油彩蠟筆於
畫布
249×289.5
私人收藏　©2010,
ProLitteris, Zurich

圖見167頁

明顯地在他肩後，用藥造成的毒斑在他臉上清楚可見。畫作淡色的調子，還有激動的筆觸，〈英雄交響曲 II〉特別讓人聯想起湯伯利的作品。

他在畫作上重複「Man Dies」這個字樣，伴隨著像爪子一樣的符號。這個符號是紐約遊民所發明的識別系統之一，出現在亨利・德賴弗斯（Henry Dreyfuss）的《符號資料書》，是一本巴斯奇亞的珍藏。在他1987年的創作〈這個蝙蝠俠猜猜我的謎〉中，巴斯奇亞用了另一個遊民符號，代表了「這裡一無所有」。

再一次地，這看上去像是一個預兆，1987年巴斯奇亞也在這幅作品前拍了一張照片，在他右方寫著「這裡沒有值得獲取的東西」的大字，像是在表達他的失落和醒悟。在過去，美國的遊民曾在牆上畫下這些暗號，用此和其他遊民溝通，提醒哪裡有食物，哪裡有危險，或是哪裡住著些什麼人。

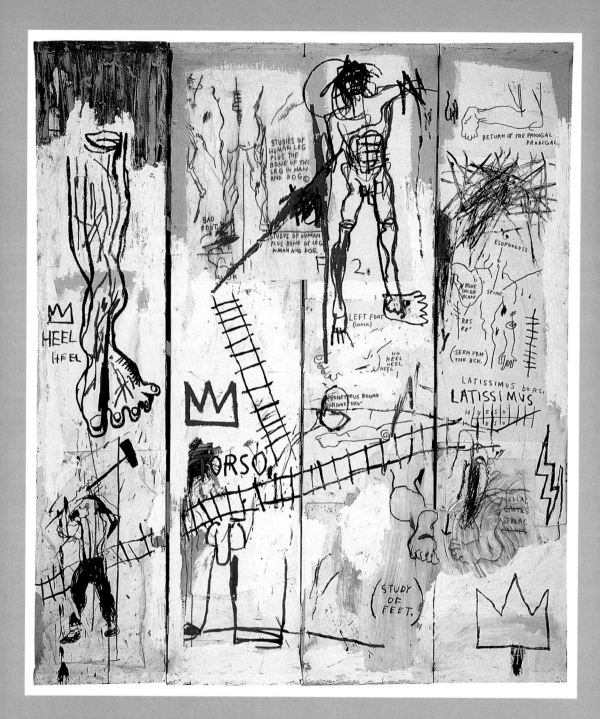

巴斯奇亞
達文西最成功的作品 1982
壓克力、油彩蠟筆、紙拼貼於四面畫布 213.4×198cm
Schorr家族收藏，普林斯頓大學美術館長期借展

巴斯奇亞也在〈獨角獸〉上大量地使用德賴弗斯書中的記號，交織成一個由符號和詞彙多重含義及原由所構成的小宇宙。這件作品，除了吸引人的極端顏色配置及構圖，其中也第一次出現了「Eroica」這個字，代表了貝多芬著名的第三號交響曲。

　　巴斯奇亞早期的繪畫已經點出了死亡及英雄主義之間相互作用的關聯性，但除了喚起英雄主義及死亡的意象，〈英雄交響曲I〉與〈英雄交響曲II〉還用了百科全書中的字彙。

　　巴斯奇亞稱這些拼拼湊湊的文字是他的「論據」；它們不只分類，也呈現了世界應該有的價值及多元性。因此〈英雄交響曲I〉與〈英雄交響曲II〉並不是為了預示死亡，而是一篇巴斯奇亞對於人類處境及其普遍的悲劇性所寫的論述——人類在死亡及英雄主義式的理想之間，必須找到一個平衡點，因此每日不斷地在混亂和平庸的生活中打轉。

　　對於那些猜測最後畫作中死亡預示符號的人，都忽略了在巴斯奇亞繪畫生涯的一開始，死亡就在他的作品中佔有重要的角色。那些無數的骨骸和骷髏頭很難說只是一種對於解剖學書籍正式的臨摹而已。它們顯現了對於死亡的一種迷戀，就像所有巴斯奇亞的作品一樣。當然，許多他常重複的題材，也不斷地回頭審視先前的創作，特別是那些在藝術市場中賣得好的，還有那些已經成為他著名標記的。但巴斯奇亞無數次地描繪骨骸，或X光線照射下透視的軀體，顯示了他自己的身體及死亡是作品討論的中心議題。

　　〈與死亡共騎〉中的人物是直接由達文西的繪畫為靈感來源。巴斯奇亞對達文西的欣賞被完善地記錄下來，並且他常引用圖見161頁文藝復興時期的重要作品。1985年所繪的〈無題〉採用了一幅聖母瑪麗亞與聖嬰像，還有一篇達文西對繪畫論述的段落。1982年〈達文西最成功的作品〉這樣的題名，也顯現他的景仰，另一幅1983年的〈無題〉也重繪了達文西稱之為「第二個我」的著名「大頭」素描。巴斯奇亞常採納達文西的技術性繪畫和文圖見79頁字名單。〈公證人〉畫作中的線條配置可以被解讀為和冥王星（Pluto）相關的星象圖，但類似的線條配置，也出現在其他巴

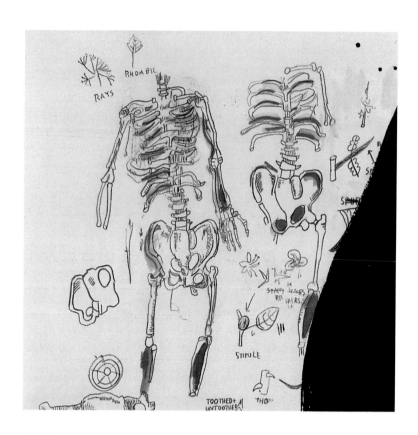

巴斯奇亞模仿李奧納
多‧達文西所繪的身
軀、四肢、脊椎骨骸
習作。

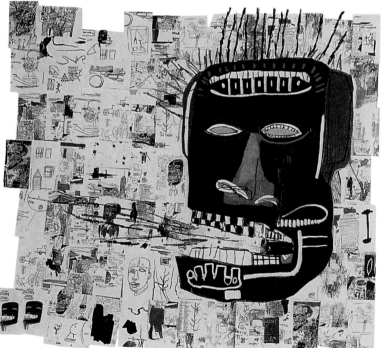

巴斯奇亞
格倫 (Glenn O'Brien)
1981
壓克力油彩蠟
筆紙拼貼畫布
254X289.6cm
私人收藏

斯奇亞重繪達文西的發明，例如研磨機和機械的作品上。而且肯定地說，這位西方經典繪畫巨匠所繪製的解剖學素描，必定讓巴斯奇亞留下了深刻的印象，沒有這些影響，很難想像骨骸化的身體，會成為巴斯奇亞畫作中持續出現的主題。

巴斯奇亞的後續影響

80年代的繪畫風潮結束後，1990年代專注於巴斯奇亞作品的研究較少。80年代率領美國藝壇的頭號人物是巴斯奇亞、費雪和施拿柏爾；在德國的是巴塞利茨、安森・基弗（Anselm Kiefer）和呂佩茨；在義大利則是恩佐・古奇、克雷蒙特、山德羅・奇亞，一直到現在這些藝術家才又從90年代的低潮中又復甦過來。

藝術產業好像因為80年代的過盛而羞愧地躲了起來，「新表現主義」這個詞不再被提起。馬歇爾（Richard Marshall）在1992年於紐約惠特尼美術館舉辦了一場傑出的巴斯奇亞回顧展，並在美國幾個重要的美術館巡迴一直到1994年。最後一次對巴斯奇亞作品嚴肅的討論是在那個時候。其他一些展覽和出版物擔起了讓一般大眾認識巴斯奇亞作品的角色，但除了簡單地將他描寫為「黑人畢卡索」，還有由畫廊經營者和朋友所撰寫的回憶錄之外，並沒有其他更深入的研究。

當1996年施拿柏爾完成了一部以巴斯奇亞為題材的劇情片，巴斯奇亞也正式地轉化成一個迷思。他的形象被消費。在施拿柏爾的描繪下，巴斯奇亞被簡化為一個穿著浴袍，率性揮灑顏色的天才，一個因為不小心藥物過量而死的黑人小夥子。施拿柏爾重新用了那套藝術家殞落的悲劇劇本。

荷蘭德・卡特（Holland Carter）在1996年11月1日的《紐約時報》上嚴厲批評這部影片，寫著：「尚・米榭・巴斯奇亞幫了很多人的忙。他給了施拿柏爾一部電影。他給了五十幾歲的安迪・沃荷接受度，並讓他重新和80年代的藝術界建立起連結。並且，某些人認為，他給了骨子裡充滿了菁英主義、種族歧視的紐約藝術界一個沒有風險，能夠擁抱黑人藝術家的機會。這個擁抱，當

然，全然是以藝術圈的角度來看的。藝術仲介和藝評根本不需要到紐約哈林區或是南美移民區冒險。」

雖然巴斯奇亞作品在評論與學術界熱度曾一度銳減，但他的作品價格則持續地在市場中攀升。在蘇富比1997年11月17日的拍賣會上，巴斯奇亞的〈洗禮〉以傲人的140萬美元售出。《紐約時報》在1998年11月13日報導了巴斯奇亞的1982年〈自畫像〉以破紀錄的330萬美元售出。而在2002年5月14日，〈利益Ⅰ〉在紐約蘇富比以550萬美金成交。2007年5月15日紐約蘇富比拍賣會中，巴斯奇亞1981年的〈無題〉以不可置信的1460萬美元成交。

圖見67頁

圖見70頁

圖見64、65頁

圖見9頁

巴斯奇亞的作品被接納，也一度被認定是藝術界本身試圖藉著原創性、野性與真實性來換新自己。所以潘克將巴斯奇亞視為自己的心靈知己並不是巧合。因為潘克也尋求一種所有人都可以了解、並且沿用的技術，他也將視覺設計簡化為符號和由線條構成的簡單人物。

但巴斯奇亞作品的造型在許多層面上來說，採取的是善變的風格主義、後現代主義手法，並不像是潘克或是杜布菲那種經過計畫後的原始主義。他的「論據」也是現成品的拼湊，類似法國新寫實主義使用被街頭撕破的海報，讓我們可以一窺他在那時讀了什麼書、看了些什麼展覽、得到了些什麼體悟。

一幅像是〈大丹狗Marmaduke〉的畫作，反而比較像史提爾（Clyfford Still）的作品，而不是一個人赤裸、純粹地以刻意、算計過的原始主義手法，為腐敗文化找到解藥。可以確定，巴斯奇亞了解那樣一個文化的黑暗面，並且親身體驗了被剝削的感覺。巴斯奇亞也直接地在〈麥可史督華之死〉和1982年的作品〈K〉寫上了「弊病文化」字樣。

就像他所敬佩的白人畫家，如湯伯利、弗蘭茲‧克萊茵（Franz Kline）和達文西，他一樣從非洲岩石繪畫得取靈感。在1984年的〈祈禱〉、1986年的〈咽喉〉中的人物，是直接採用《非洲岩石藝術》書中，一個名為丹迪瑪洛（Dende-maro）非洲部落對皇后的描繪。而在1984年〈著名的月亮之王〉中側躺的女人，也同樣地採用了羅德西亞文化的繪畫。

巴斯奇亞
大丹狗Marmaduke
1985
壓克力、拼貼於畫布
203×259cm
芝加哥Raffy
Hovanessian博士藏
(右頁上圖)

巴斯奇亞
麥可史督華之死
1983
壓克力、軟毛筆於木板　63.5×77.5cm
Nina Clemente收藏
巴斯奇亞大力斥責種族歧視，以這幅畫紀念被白人警察毆打致死的黑人街頭塗鴉者，麥可史督華。(右頁下圖)

巴斯奇亞
洋洋大觀（黑人歷史） 1983
壓克力和油彩於畫布　繪於以木條做支架的畫布上　三聯畫　172×358cm
Enrico Navarra收藏

　　打從一開始，巴斯奇亞就將種族的問題放在藝術創作探討
的中心。藉由無以數計關於黑人歷史的作品就可證明，例如1983
年〈密西西比德爾塔未被發現的天才〉、〈洋洋大觀（黑人歷
史）〉，還有1982年的〈黑奴拍賣〉，還有他對黑人塗鴉者麥可
史督華（Michael Stewart）被警察於1983年9月15日惡意毆打致死的
事件，所畫的〈麥可史督華之死〉。但一直要到他生命快結束之
前，他才開始對於自己的種族身分有了正面的體悟，因為卡帕羅
和瓦塔拉等人喚醒了他對非洲的興趣。

　　於1983年所繪的〈Toussaint L'Overture與Sanvonarola〉證明了
巴斯奇亞在探索黑人歷史時所表現的精確度與一貫性。薩瓦那羅
拉（Savonarola）是佛羅倫斯的傳教士，他曾創建了宗教民主制
度，生於1452年，卒於1498年；盧維圖爾（Toussant L'Overture）
則是前法國殖民地──海地──的解放者，他於1743年生，但在
讓海地獨立後，他一次回到巴黎時被囚禁凌虐，卒於1803年。

　　盧維圖爾被法國的殖民強權給陷害，而這樣的強權才剛在
1789年法國大革命時提出了「自由、民主、博愛」的概念，但事

圖見186頁

巴斯奇亞
著名的月亮之王　1984
水彩、鉛筆於紙　60.3×48.2cm
紐約尚・米榭・巴斯奇亞財產信託基金會

巴斯奇亞
驅除鬼魂 1986
壓克力於木板
112×83×10cm
Pierre Cornette de Saint Cyr收藏

圖見188頁

實證明，他們根本一點也不想廢除奴役制度。

這幅畫由多個區塊所構成，除了描繪歷史中兩位歐洲及美國的革命者，也紀錄了他從表現主義式繪畫、概念性拼貼、一直到色塊配置等不同的風格的展現。這幅畫的題名涵蓋著不同種族間比較的意味，就像是〈Malcolm X與Al Jolson〉一樣，由黑人回教領導者麥爾坎X（Malcolm X），對上了畫黑臉模仿爵士樂者的白人歌手阿爾喬森（Al Jolson）。

麥爾坎X是美國社會最嚴厲的批評者，而喬森在韓國為美國軍人表演，他以白人的身分模仿黑人爵士樂手，兩者之間形成有趣的對比。題名中的「與（versus）」也是一種嘻哈音樂擂台的「對抗」用語，再其中有多位歌手與DJ會互相比賽各自的技藝，直到另一方下台。

巴斯奇亞的作品因此記錄了他建構各式各樣身分認同的一段過程，他與現實生活扭打，因為在生活中可依循的脈絡讓他很難有所發揮——無論是他身為會計的父親所習慣的白人中產階級生活，或是街頭塗鴉者，那種從貧民窟來的個性。巴斯奇亞無以數計的自畫像，或許，將憤怒的英雄做為藝術家理想的藍圖，但這些畫作也是內心折磨和極度孤獨的另一種寫照。

在〈年輕落伍的藝術家的肖像〉中，他和失敗的可能性玩起了傷感的遊戲，表現自己「和不凡共存」、「內心許多聲音」的掙扎。〈驅除鬼魂〉這幅畫作並也是他祈求能有力量對抗這些佔據著、驅駛著尚‧米榭‧巴斯奇亞的鬼魂，也代表了他自己的叛

巴斯奇亞　**黑**　1986
壓克力、油彩和紙拼貼　繪於木板上
127×92×22cm　巴黎Enrico Navarra畫廊

巴斯奇亞
爵士　1986　壓克力、油彩和紙拼貼繪於木板上
127×92×22cm　巴黎Enrico Navarra畫廊

巴斯奇亞
淡藍色的搬運工　1987
壓克力、油彩蠟筆於畫布
274×285cm
私人收藏，Martigny
© 2010, ProLitteris, Zurich

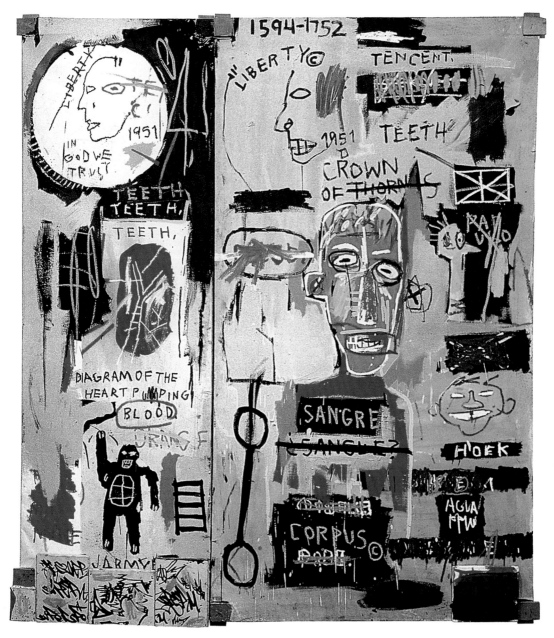

巴斯奇亞
義大利文　1983
壓克力、油彩蠟筆、馬克筆　二聯畫繪於以木條做支架的畫布上　225×203cm
美國Brant基金會藏　© 2010, ProLitteris, Zurich

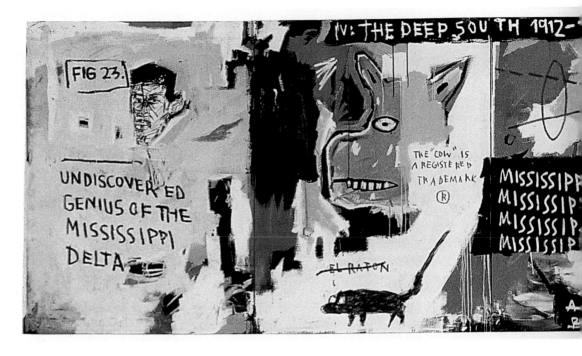

巴斯奇亞　**密西西比德爾塔未被發現的天才**　1983　壓克力、油彩蠟筆、紙拼貼於畫布，五聯作
122×467.4cm　美國康乃狄克格林威治Stephanie和Peter Brant基金會藏

巴斯奇亞　**Toussaint L'Overture與Sanvonarola**　1983　多幅聯畫，壓克力與紙拼貼於畫布　122×584cm
私人收藏，蘇黎世比休柏格提供

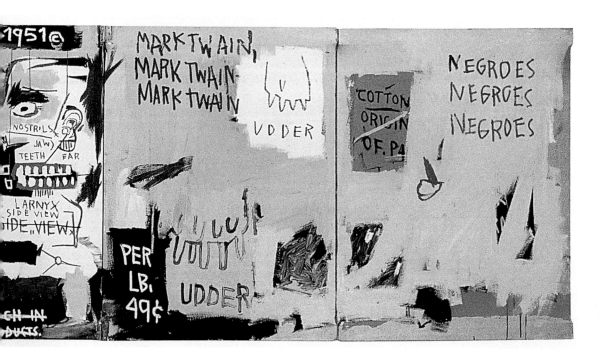

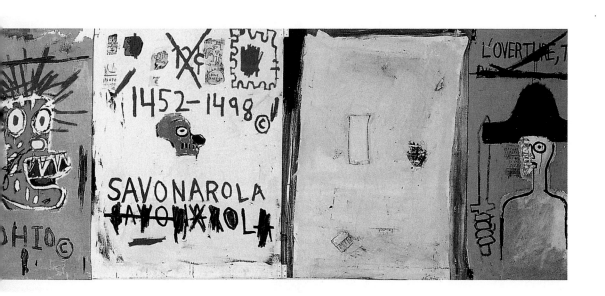

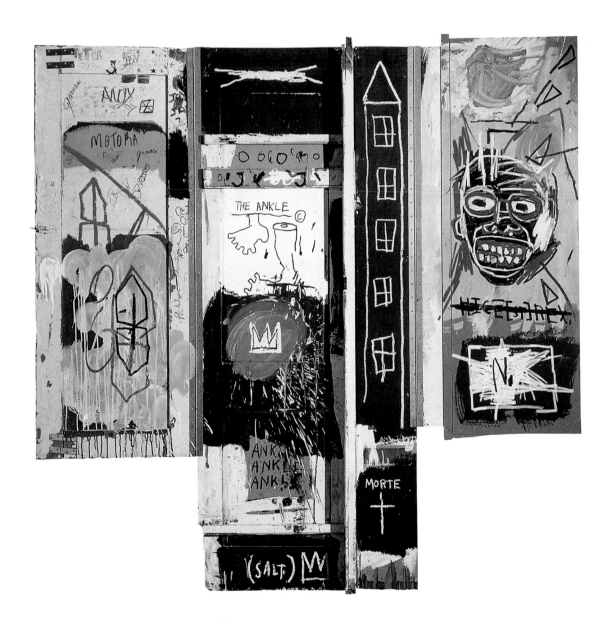

巴斯奇亞
年輕落伍的藝術家的肖像 1982
壓克力、油畫、墨水和油彩蠟筆於木板 204×208.5cm
巴黎Jérôme de Noirmont收藏

逆精神。

　　在巴斯奇亞第二次於布恩畫廊舉辦的展覽手冊當中，湯普森（Robert Farris Thompson）用了「克里歐」（Creole，又簡稱為雜混語）的概念去解釋巴斯奇亞的藝術。貝納貝（Jean Bernabé）、夏穆瓦佐（Patrick Chamoiseau）和龔菲雍（Raphaël Confiant）在1989年以法文寫了《禮讚克里歐意識》論文，這篇文章因為「克里奧」一詞在藝術研究的領域中，得到愈來愈多的引申和論述。第十四屆德國前衛文件展開幕前，也特別以一個學術論壇討論這個名詞，並進一步解釋「克里奧」對理解近代政治及文化事件的幫助。

　　「克里歐」從葡萄牙語「crioulo」演變而來，用以表示一個在殖民地長大的歐洲人。「克里歐」是一種在三百年前，於歐洲、非洲及原住民方言交匯處，為了滿足歐洲殖民者、從非洲黑奴，還有各殖民地的原住民之間的溝通需求，所發展出來的一套語言。

　　「克里歐」所衍生的想法剛好適合用來解釋巴斯奇亞的作品，讓他免於「新表現主義」的偏限，並且將他從「原創性」及「天才」等策略性的標籤中釋放出來。如果將他的藝術視為在後現代主義思潮、多元文化影響下的深度自我反思，解讀的成果將會更加豐碩。

　　他並不只是「唯一一個在藝術史上留下顯著印記的黑人藝術家」，因為這樣粗淺的結語只會重複藝術史和藝術研究領域裡，常只專注歐美所顯露出的無知，與潛在的種族主義。

　　除了上述的問題之外，不可否認的，許多尚‧米榭‧巴斯奇亞的作品成了80年代藝壇所留給後人最具震撼力、最熱情的遺產。他作品的獨特性使得他過世多年後仍少有仿效者。他是繪畫領域中，令人驚豔的一位獨行俠。

巴斯奇亞年譜

JEAN MICHEL BASQUIAT

1960　尚・米榭・巴斯奇亞在12月22日於紐約市布魯克林醫院出
　　　生。家人住在布魯克林的公園坡。他的父親傑瑞德從海地
　　　來，母親蒂爾德出生於布魯克林，有波多黎各的血統。他
　　　的父親是一位會計師，在紐澤西工作。

1963　3歲。巴斯奇亞的妹妹麗莎尼出生。

1967　7歲。巴斯奇亞的妹妹珍妮出生。他的母親對時尚很感興
　　　趣，常和巴斯奇亞一起繪畫，並帶他參觀大都會美術館、
　　　布魯克林美術館和紐約現代美術館。小孩學習西班牙、法
　　　文和英文。尚・米榭開始在私立聖安天主教學校上課。他
　　　和另一位同學共同創作了一本故事書，為書撰文、畫圖。

1968　8歲。尚・米榭・巴斯奇亞在路上玩球被車撞倒，導致手臂
　　　骨折和多處內傷，最後則必須移除脾臟。他的母親送給他
　　　一本《格雷解剖學》，幫助他度過病床上的時光。父母親
　　　離婚。爸爸帶著三個孩子在紐約布魯克林中搬了兩次家。
　　　尚・米榭和父親的關係逐漸惡化。

1974－1975　14至15歲。傑瑞德接下了新的工作，和三個子女搬

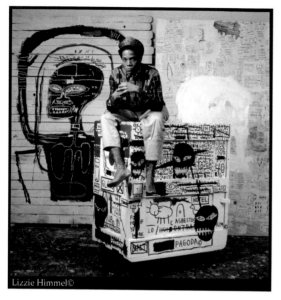

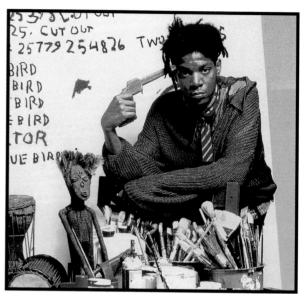

巴斯奇亞在大鐘斯街的
畫室中，身後的作品
是〈柔韌〉。© 2010,
The Estate of Jean-Michel
Basquiat, New York
Photo: ©Lizzie Himmel
© 2010, ProLitteris,
Zurich(左上圖)

巴斯奇亞於紐約，
1986年。(右上圖)

家至波多黎各。巴斯奇亞第一次離家出走。

1976 16歲。在家人從波多黎各搬回至紐約後，巴斯奇亞換了多
所學校，在校成績也不盡理想。他和父親起了一連串的衝
突。在12月，他開始逃家。警察在紐約華盛頓廣場找到
他，並且將他帶回家。

1977 17歲。巴斯奇亞在就讀了幾所公立高中後，最後落腳在
「City-As-School」高中，一所專為有才能，但難以融入的
學生所設的學校。巴斯奇亞和迪亞茲共同發明了「薩莫」
這個人物，並以此為暱稱，在曼哈頓城區四處塗鴉。《蘇
活新聞》出版了這些街頭塗鴉的照片，讓「薩莫」更有
名。

1978 18歲。巴斯奇亞和父親的關係持續緊張。距畢業只剩一
年，巴斯奇亞放棄了學業，並在6月離家出走。他的父親給

巴斯奇亞年輕留
龐克頭時。Robert
Carrithers攝影

了一些生活費，相信他「有決心成名」。他居無定所，藉
由販賣明信片和印製T恤賺了些錢。第一次遇見了安迪・
沃荷。金色的龐克頭讓他快速成為夜店裡醒目的人物。在
爛泥俱樂部、五十七俱樂部，和一群藝術家、音樂家、製
片人之間，他成為常見的角色。在12月11日，《村聲》雜
誌出版了一篇訪談，巴斯奇亞和迪亞茲公開他們自己是
「薩莫」的創造者。

1979　19歲。和迪亞茲發生爭吵，之後「薩莫已死」的字樣就出
　　　現在蘇活街頭。在五月，巴斯奇亞與侯麥、羅森、高羅共
　　　組樂團。討論了幾個名稱後決定以「格雷」為團名，他們
　　　在夜店裡演奏噪音音樂，有時由巴斯奇亞擔任DJ。巴斯奇
　　　亞認識了哈林和沙佛，還有《訪談》雜誌的音樂編輯、有
　　　線電視節目主持人，歐布萊恩（Glenn O'Brien）。巴斯奇亞
　　　經常出現在節目當中。巴斯奇亞認識了爛泥搖滾俱樂部的
　　　主持人，迪亞哥・科特斯，他同時也是製片人和音樂家。

巴斯奇亞於「爛泥俱
樂部」擔任DJ。

1980　20歲。柯特斯邀請巴斯奇亞參加「時代廣場展」，一個在廢棄大樓中舉辦的大型聯展，參展的藝術家包括了侯哲爾、沙佛和奇奇·史密斯（Kiki Smith）。巴斯奇亞離開了「格雷」樂團。巴斯奇亞在〈紐約節奏〉短片中擔任主角，由影片所得來的收入讓他首次有能力購買繪畫材料。在大鐘斯街的製片辦公室中，巴斯奇亞開始作畫。

1981　21歲。巴斯奇亞和女友蘇珊·莫洛克搬進了紐約東村區第一街68號的一間公寓。柯特斯再次邀請巴斯奇亞參加在長島洲舉辦的「紐約／新潮流」展。柯特斯為他安排與瑞士畫商，比休柏格，還有義大利的馬索利會面，後者邀請巴斯奇亞用「薩莫」的暱稱在義大利舉辦第一次的個展。在四月，巴斯奇亞參加了爛泥俱樂部所舉辦的「超越文字：根植塗鴉創作展」。畫廊經營者安尼娜·諾塞邀請他參加9月至10月的「公眾致詞」展，並將畫廊地下室租借給巴斯奇亞使用。在12月，芮內·李察在《藝術論壇》雜誌上出版了一篇名為「容光煥發的孩子」文章，關鍵性地助長了巴斯奇亞的名聲。

1982　22歲。巴斯奇亞到波多黎各旅行。3月，他在美國舉辦了

1984年在夏威夷的茂宜島上，巴斯奇亞首次租借了一個牧場，並且在那設立了一個工作室。在後續幾年，當他想離開大都市的生活時，便常返回這休養。（下三圖）

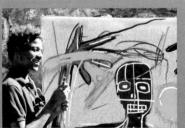
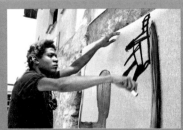

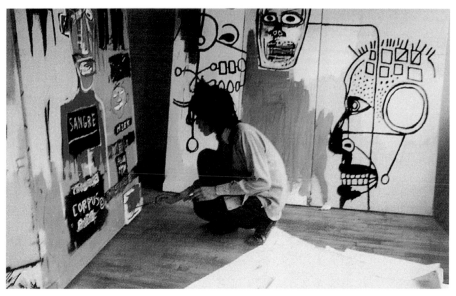

巴斯奇亞於紐約的畫室，1983年。Stephen Torton攝影

第一場個展，地點位於諾塞畫廊。在諾塞的建議下，他展
出了一系列的絹印作品，題名〈解剖學〉。安尼娜‧諾塞
的生意合夥人，賴瑞‧高古軒，邀請巴斯奇亞在洛杉磯展
出。巴斯奇亞於4月動身，最後在加州待了共六個月。巴斯
奇亞的作品在多個聯展中出現。在義大利摩德納，馬索利
策畫了「義大利／美國超前衛藝術」展。夏天，巴斯奇亞
的作品出現在第七屆德國前衛文件展。緊接著在9月，他與
諾塞關係破裂，也沒有停止他的個展在蘇黎世舉辦。比休
柏格在十月介紹巴斯奇亞給安迪‧沃荷認識。他在「放畫
廊」11月的個展受到一致的好評。他在洛杉磯度過冬天，
一直到1983年，在那他創作了第二系列的絹印作品，並指
導、製作了一張「Beat-Bop」專輯。12月，荷蘭鹿特丹也
展示了巴斯奇亞的作品。

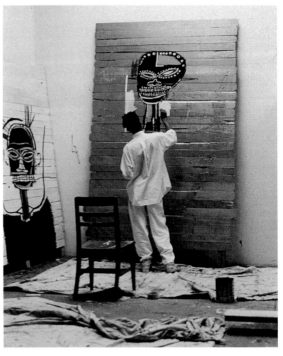

巴斯奇亞（中）與瑪
丹娜（右）。

巴斯奇亞正在創作〈金色吟遊詩人〉，攝於1984年。

1983　23歲。卡帕羅，巴貝多藝術家，在年初成為巴斯奇亞的助
理。在洛杉磯高古軒畫廊展出同時，巴斯奇亞也被納入惠
特尼雙年展中。經由佩奇‧鮑威爾的引薦，巴斯奇亞與沃
荷更加接近，接著在8月15日他搬進了向沃荷租借的工作
室，位於大鐘斯街，他在那一直居住到過世。在10月，
巴斯奇亞和沃荷一同到米蘭旅行。巴斯奇亞更接著到馬
德里、蘇黎世，然後搭著飛機到東京，參加他11月在日本
Akira Ikeda畫廊展出的開幕。後來經由比休柏格的安排，他
開始和沃荷及克雷蒙特合作。巴斯奇亞再次地在洛杉磯度
過冬季，並且在威尼斯區租借了一間工作室。大約在這個
時候，他和瑪丹娜短暫地交往。

1984　24歲。從洛杉磯，巴斯奇亞第一次到海地的茂宜島旅行，
在那他租借了一個農場，往後常返回那。到茂宜島拜訪巴

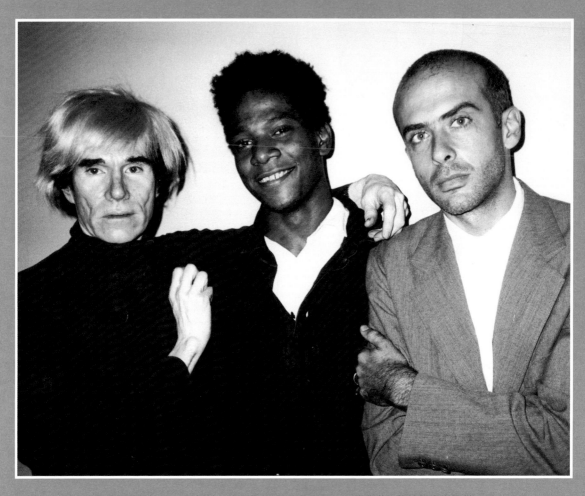

沃荷、巴斯奇亞和克雷蒙特，1984年攝於紐約，攝影© Beth Philipps，蘇黎世比休柏格畫廊提供

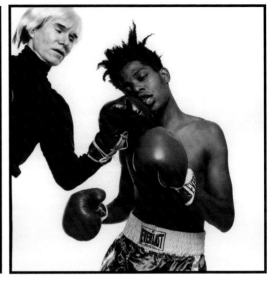

巴斯奇亞與哈林。(上圖)

「沃荷在十六局中大獲全勝。」沃荷與巴斯奇亞，1985年7月10日於紐約，Michael Halsband拍攝。(右上圖)

斯奇亞的有佩奇‧鮑威爾、他的妹妹、父親及父親女友諾拉。在他回到紐約後，巴斯奇亞開始和瑪莉‧布恩合作，他在布恩畫廊的第一場展出在5月。於8月舉行巴斯奇亞第一場在美術館舉辦的個展，先是於英國愛丁堡的「水果市場畫廊」，後來轉至倫敦、荷蘭巡迴展出。比休柏格在9月舉辦了巴斯奇亞、沃荷、克雷蒙特的「合作計畫」，但多數的藝評給予了負面的評價。沃荷和巴斯奇亞持續進行「合作計畫」。賓州巴克納爾大學的展覽「自哈林文藝復興：五十年的非裔美國人藝術」包括了兩幅巴斯奇亞的作品。到了年底，巴斯奇亞開始和珍妮弗‧古德交往。

1985　25歲。亨利‧傑查勒介紹巴斯奇亞在紐約新開的「守護神俱樂部」繪製壁畫。9月沃荷和巴斯奇亞的「合作計畫」在托尼‧莎佛拉茲畫廊展出，受到藝評一致的撻伐，導致兩位藝術家拆夥。同時，在日本Akira Ikeda畫廊舉辦了第二次

的巴斯奇亞個展，在紐約諾塞畫廊展出了巴斯奇亞1982年的創作。

1986　26歲。巴斯奇亞年初在洛杉磯為高古軒準備展覽。他和珍妮弗・古德和比休柏格一起到非洲旅行。比休柏格為他在象牙海岸的阿比讓港口舉辦了一場展覽。德國凱斯特納協會舉辦了一場大型的巴斯奇亞回顧展。巴斯奇亞認識了作家威廉・柏洛茲（William S. Burroughs）。他將卡帕羅開除，因為卡帕羅開始從事繪畫創作，而且巴斯奇亞認為卡帕羅模仿他的風格。年末，巴斯奇亞和瑪莉・布恩結束了合作關係，珍妮弗・古德和他分手。

1987　27歲。安迪・沃荷在2月22日過世。巴斯奇亞有好幾個禮拜的時間都處於極度悲傷的狀態之中。經由托尼・莎佛拉茲，他認識了維立基・巴格霍米，巴格霍米成為他的最後一個藝術經理人。

1988　28歲。巴斯奇亞在巴黎的伊馮・朗伯畫廊、德國的漢斯・邁耶畫廊展出。在巴黎，他認識了一位從象牙海岸來的藝術家，瓦塔拉。在四月，巴斯奇亞回到了他在茂宜島租借的農場。他在紐約的展出終於得到了正面的評價。在他前往阿比讓港口的班機起飛前幾天，尚・米榭・巴斯奇亞於8月22日過世，死因為藥物過量。他被埋在布魯克林的格林威治墓園。11月5日在聖彼得教堂中的悼念儀式有三百人參加。

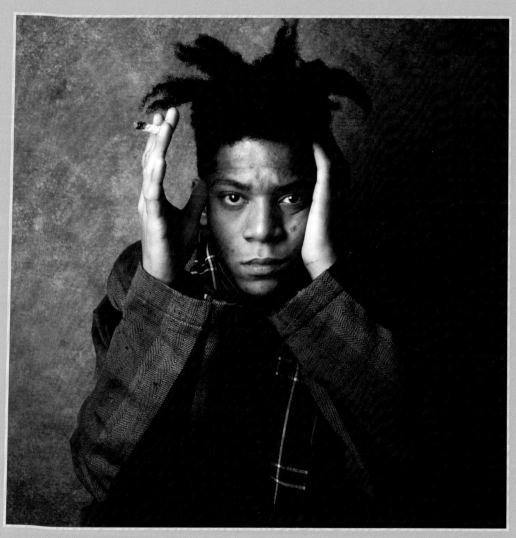

巴斯奇亞個人照。

國家圖書館出版品預行編目資料

巴斯奇亞：引領流行的藝術家 / 吳礽喻撰文.
-- 初版. -- 臺北市：藝術家, 2011.01
　面；　公分. -- (世界名畫家全集)
ISBN 978-986-282-009-4(平裝)

1.巴斯奇亞(Basquiat, Jean Michel) 2.畫論
3.畫家 4.傳記 5.美國

940.9952　　　　　　　　　　100000052

世界名畫家全集

巴斯奇亞　J.-M. Basquiat

何政廣 / 主編　　　吳礽喻 / 撰文

發行人　何政廣
主　編　何政廣
編　輯　王庭玫・謝汝萱
美　編　張娟如
出版者　藝術家出版社
　　　　台北市重慶南路一段147號6樓
　　　　TEL：(02) 2371-9692～3
　　　　FAX：(02) 2331-7096
　　　　郵政劃撥：01044798 藝術家雜誌社帳戶

總經銷　時報文化出版企業股份有限公司
　　　　台北縣中和市連城路134巷16號
　　　　TEL：(02) 2306-6842
南部區域代理　台南市西門路一段223巷10弄26號
　　　　TEL：(06) 261-7268
　　　　FAX：(06) 263-7698
製版印刷　新豪華彩色製版印刷股份有限公司
初　版　2011年1月
定　價　新臺幣480元

ISBN　978-986-282-009-4(平裝)